藝術家
與
他們的貓

ARTISTS and their CATS

Alison Nastasi 艾莉森 · 娜斯塔西

國家圖書館出版品預行編目 (CIP) 資料

藝術家與他們的貓 / 艾莉森‧娜斯塔西 (Alison Nastasi) 作 . -- 初版 . --
臺北市：沐風文化，2018.01
面；　公分 . -- (Living；3)
譯自：Artists and their cats
ISBN 978-986-94109-9-1(平裝)

1. 藝術家 2. 軼事 3. 貓

909.9 106023730

Living 03
藝術家與他們的貓
Artists and their Cats

作　　　者　Alison Nastasi 艾莉森‧娜斯塔西
編　　　輯　黃品瑜
封 面 設 計　劉秋筑
內 文 排 版　劉秋筑

發　行　人　顧忠華
出　　　版　沐風文化出版有限公司
　　　　　　地址：100 臺北市中正區泉州街 9 號 3 樓
　　　　　　電話：(02) 2301-6364 ／傳真：(02) 2301-9641
　　　　　　讀者信箱：mufonebook@gmail.com
　　　　　　沐風文化粉絲頁：https://www.facebook.com/mufonebooks

總 經 銷　紅螞蟻圖書有限公司
　　　　　　地址：114 臺北市內湖區舊宗路 2 段 121 巷 19 號
　　　　　　電話：(02) 2795-3656 ／傳真：(02) 2795-4100
　　　　　　服務信箱：red0511@ms51.hinet.net

排 版 印 製　龍虎電腦排版股份有限公司
初 版 一 刷　2018 年 1 月
定　　　價　300 元
書　　　號　ML003
I S B N　978-986-94109-9-1 (平裝)

獻給

葛瑞芬與沙夏，藝術家夢寐以求的貓咪

目錄

序

每位藝術家都需要繆斯，而每隻貓都需要人類……為奴。如果這些根本法則被打破，整個宇宙可能會崩毀，而這可以解釋為何歷史上著名的創作者都養貓為伴。說起我們這年代的偉大藝術家，或者所有具有藝術家氣質的人，大家會想到的是「不守常規」、「孤高和寡」、「神祕不可測」這些詞彙。也許這些老生常談可能會讓人想翻白眼，但就人類的貓咪朋友們來說，這些敘述聽起來正確無誤。

做為動物世界裡最獨立的物種，貓基本上是孤立的生物，他們有不容侵犯的領域，以及極強的獵捕能力。即使被馴養了數千年，家貓和其祖先——非洲野貓（the African wildcat）——差異就只有鬍鬚比較細。可愛的咪咪們也許不需在阿哈加爾高原[1]（Hoggar Mountains）追蹤獵物，但是客廳裡的家具彷如牠們的祖先獵捕食物的阿爾及利亞崎嶇地形，是絕佳的替代品！

不像牠們的狗天敵——一群樂於取悅人類的社交型動物，並且維持朝九晚五的生活型態——貓咪們對人類的作息，以及想強迫牠們配合的怪癖幾乎不具容忍力。貓咪活在夜裡。牠們可以咬玩具老鼠、玩捲筒衛生紙、當「主人們」熟睡時在黑暗中和隱形敵人作戰。

然而，藝術家深受貓咪吸引並不令人驚訝。還有哪一種生物可以像貓一樣，當他們深夜在工作室裡埋首創作時，只是共處於相同空間就能獲得滿足？許多研究都指出不同動物之間的行為特徵，就像人類天生擁有不同的性格。可想而知，許多藝術家無法認同他們彼此間有相似

1 非洲撒哈拉沙漠中北部的高原，位於阿爾及利亞南部。

的脾性此一想法，但研究長期指出具有創意的人們都有著共同的特質，而這些特質正是貓所擁有的。

德州大學奧斯汀分校（the University of Texas at Austin）心理學系在2010年的執行一份研究計畫，研究者們調查超過4000位自我認同為「貓型或狗型人」（cat or dog people）的志願者（也包括二種特質兼備或者二種皆非的參加者）。利用五大性格模型（Big Five model）「評量開放性（openness）、嚴謹性（conscientiousness）、外向性（extraversion）、親和性（agreeableness）以及情緒不穩定性（neuroticism）」進行評估，得出如下結論：相較於自認為狗型人的參與者，「貓型人」在情緒上較神經質、不擅交際、內向，只有很少是開放型的。聽起來是不是很像你認識的貓呢？

心理學教授、加州克萊蒙大學生活品質研究中心（the Quality of Life Research Center in Claremont）創辦人與共同主持人米哈里·齊克森米哈里（Mihaly Csikszentmihalyi）對於研究創作者的生活風格與習慣進行研究超過30年。《當代心理學》雜誌（*Psychology Today*）在為《創意：91位名人的作品與生活》（*Creativity: The Work and Lives of 91 Eminent People*）一書所做的摘要中指出：藝術家在某個階段心無旁鶩地、專心致志地從事創作，作品完成後則完全放空是很正常的現象。這種極度對立的生活方式能為藝術家充電，並以不循常軌的方式組織他們的工作之流，而此，也與貓無異。家貓不需要費力覓食（我們樂於為牠們準備盤中飧）、和天敵對抗（精力充

沛的手足例外），為了水和住處而遷徙（以現代來說就是：你的床、筆電、你想讀的書、你的衣服堆，也可能是你的頭）。然而，基因並沒有改變。野貓每天睡覺時間高達20小時，這也是我們以為懶散成疾的家貓的天性（平均每天睡12到20小時，而且到哪兒都能睡）。很顯然地，人類與動物界中那些孤僻的、叛逆的（可能還有嗜睡的），可以成為靈魂伴侶。

這種神聖生物如此受歡迎並不是到了網路世代才開始的，一般普遍相信對貓的喜愛起源於古代[2]，也就是好幾千年前。好幾世紀以來，貓咪神秘的吸引力讓藝術家們為之著迷，尤其是在古代文明中，工匠們視貓咪為萬能的神。當人類最後接受並馴服這生物、豢養為寵物時，貓咪仍被尊為宗教與民俗的象徵，出現在神話中。手工藝品也提供無數的例子，說明這種生物有多受崇敬——這些藝品也暗示被寵壞的貓咪不是甚麼稀奇的現象。

古埃及人對貓非常崇敬，貓是他們的宗教信仰之一，化身為貓首人身女神巴斯特（Bastet, Bast）。數十萬貓咪崇拜者每年到貓咪崇拜的起源地布巴斯提斯城（Bubastis）朝聖。如同人類，受人喜愛的貓咪死後會被製成木乃伊，供人憑弔。當埃及的貓咪崇拜在史書中佔有一定篇幅的同時，沿地中海的其他文化中，此崇拜也延續了好幾世代。2010年在亞歷山大港（Alexandria）發現一座由埃及托勒密王朝第三位統治者托勒密三世（King Ptolemy III Euergetes）之妻、女王貝勒尼基二世（Queen Berenice II）所建之供奉巴斯特的神殿，間接說明古希臘人也崇拜貓咪。羅馬人尊重貓咪的獨立習性，並將貓咪帶至戰場，利用牠們的捕鼠天性，使食糧與皮革貨物免於鼠害。貓咪更被認為是自由女

2 原文使用antiquity一詞，指羅馬帝國（476-1453）建立之前。

神（the goddess Liberty）的使者，在許多繪畫中總有貓咪蜷縮於她腳邊。再來，根據19世紀傳遞巫術知識的《雅拉迪雅，女巫的福音書》（*Aradia, or the Gospel of the Witches*），另一位掌管月亮，並且看顧野生動物的羅馬女神黛安娜（Diana）化身為貓，在夜晚潛入光明之神路西法（Lucifer）的房間以引誘他。

這些文化的遺俗在審美觀點上顯露了對貓咪的著迷。埃及工匠們製作女神巴斯特護身符，這類護身符為有著貓首的女人（通常伴有貓咪圖案），有時則是完整的貓咪形象。希望受孕的婦女視之為生殖力的象徵，因此會佩戴這類護身符，並蔚為風尚。雕刻家創作巴斯特像，做為宗教與保護之用。墓室壁畫與淺浮雕經常出現貓咪引領主人前往地下世界。諸如獅子之類較大的貓科動物，時常出現在希臘花瓶、墓室柱與陶器上。獵豹等動物則經常被藝術家用來表示地位、財富與權力。羅馬士兵似乎希望自己能擁有貓的獵捕能力與機靈天性，因此在盾牌上與旗幟上畫貓、船上飾以貓形雕刻。自遠古以來，馬賽克與其他形式的藝術創作中時常出現貓，因此我們對貓的喜愛、創作工藝品以頌讚他們的行為，無庸置疑的是可以回溯到文明發展之始。

因為受巫術與異教牽連，長久以來對貓的崇拜在中世紀（Middle Ages）時式微。過了數百年，人民對貓的觀點才改變，這被排擠的動物最終又贏回他們光彩的名號，再度成為受歡迎的寵物、捕鼠者與繆斯，也是現代藝術中最常被描繪的生物。好幾世紀以來被這種可愛動物陪伴的藝術家們，用作品表彰令人靈感泉湧的貓咪們以表達微薄的感恩之情，恰好。

安涅絲・華達* AGNÈS VARDA (1928-)

在安涅絲・華達的紀錄片《艾格妮撿風景》（*The Gleaners and I*）剛開場時，有隻眼帶好奇的貓咪凝視著我們。當華達定義「拾荒者」（傳統的定義是收割後集中掉落麥穗的人）這詞時，導演的愛貓咕咕（如右圖）充滿感情地磨蹭著她龐大的百科全書收藏——一套酒紅色、七冊的《拉魯斯圖解辭典》（*The Nouveau Larousse ilustré*）。影片後半段試著以具有個人情感且帶著詩意的方式，呈現蒐集與捨棄——食物、良知、好奇心——之後是一群食腐者，例如貓，提醒我們周遭有許多拾荒者。貓（尤其是她自己的那隻），一直以來都是華達的視覺藝術作品與電影中的重要角色，已經成為她的個人特色與作品見證者。「法國新浪潮之母」甚至以咕咕畫像作為製片公司「樫」（Ciné-Tamaris）的標誌。咕咕過世後，華達在 2006 年創作了視覺裝置藝術《咕咕之墓》（*Le tombeau de Zgougou*）來紀念她。

* 法國攝影師、導演，1928年生於比利時，被稱為「新浪潮之母」。

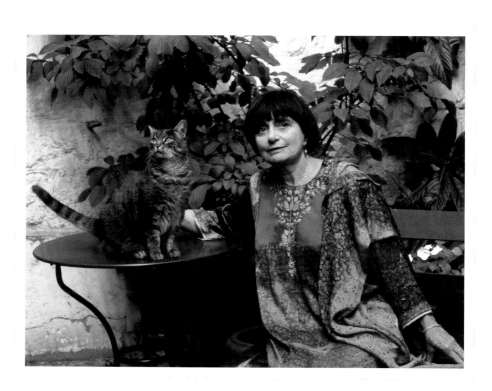

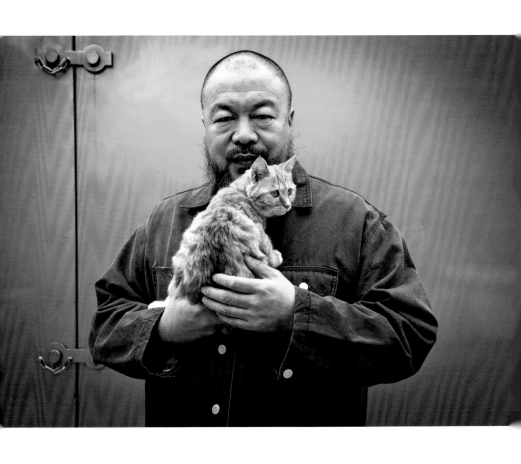

艾未未* AI WEIWEI(1957-)

具爭議性的當代藝術家艾未未位於北京的工作室裡養了 40 多隻貓。我們曾在艾莉森・克萊曼（Alison Klayman）2012 年，發表的艾未未紀錄片《艾未未：草泥馬》（*Ai WeiWei: Never Sorry*）中見過幾隻。他告訴我們其中一隻貓已經學會如何開門了。這對他的前衛作品所呈現的自由性來說，是一種很細緻的隱喻。即使不斷地受審查制度為難（曾因批評中國政府的人權政策與民主立場而被秘密拘押 81 天），但他的貓們似乎能為他提供某種程度的慰藉。艾未未的社群網站帳號經常更新貓的照片，2006 年時，這位藝術家曾在他豐富的部落格文章中透露更多他和這些可愛的同伴間的關係：

> 我家的貓貓狗狗喜歡享有崇高的地位，牠們好像比我還喜歡當莊園領主。牠們在院子裡擺出來的姿勢，比房子本身更能觸發我內心的喜悅。牠們驕傲的姿勢似乎說著：「這是我的領土。」而這令我開心。不過我從來沒為牠們設計專屬的空間。我無法像動物一樣思考、我不可能進入牠們的世界，而這是我尊重牠們的部分原因。我所能做的，就是為牠們開放整間房子，觀察，然後發現至少牠們真的喜歡屋裡的每一處。牠們是無法預測的。

* 中國藝術家，1957年生於北京。曾留學美國帕森設計學院，回中國後因作品中的批判意識 與反政府的行動言論曾受軟禁。

艾伯特‧狄伯特[*] Albert Dubout (1905-1978)

法國插畫家艾伯特‧狄伯特以諷刺漫畫聞名，有許多作品以貓為主題，並且以自己的寵物貓之幽默奇遇為發想（包括他最愛的奇古）。狄伯特筆下的貓咪們臉皮厚、愛玩鬧，而且擁有絕對的貓科特質。即使是調皮搗蛋時，他也能以細膩的線條捕捉牠們世故老練的特質。

[*] 法國插畫家，1905年於馬賽出生，歿於1976年，是法國重要的諷刺漫畫創作者。南法帕拉瓦萊佛洛特（Palavas-les-Flots）有其紀念博物館。

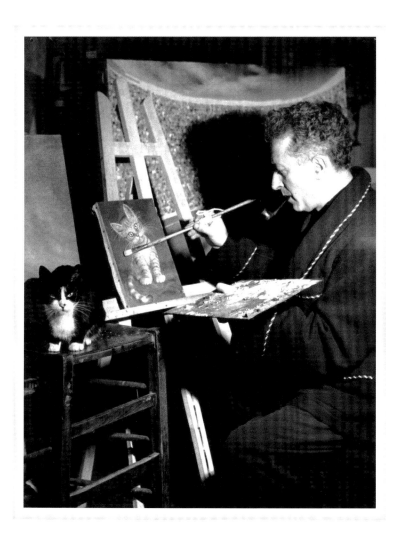

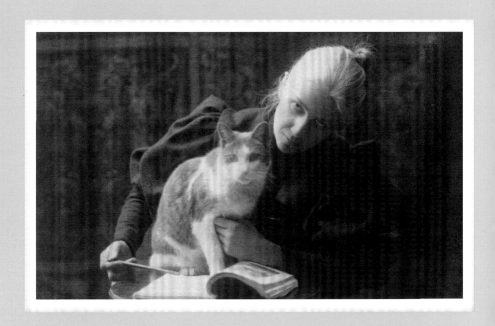

艾蜜米亞‧范布倫*
AMELIA VAN BUREN (1856-1942)

美國畫家、賓州藝術學院（the Pennsylvania Academy of the Fine Arts）講師湯瑪斯‧埃金斯（Thomas Eakins）曾在 1886 年如此描述他的學生艾蜜米亞‧范布倫：「我很早就發現她是一個幹練的人。她對色彩與形式極敏感；她莊重、真誠、體貼，而且勤奮。艾蜜米亞很快就超越同儕，我認為自己在各方面都應該協助她……」范布倫受到學界敬重，在底特律巡迴展出她的作品。埃金斯持續指導並雇用了她，引起不少流言蜚語，批評其不正統的技法，在初階解剖課中裸體為其中之一。後來她擔任埃金斯名作《艾蜜米亞范布倫姑娘》（*Miss Amelia Van Buren*）的模特兒。畢業後，范布倫在紐澤西經營工作室與藝廊，成為攝影師，專長拍攝人像。埃金斯養了許多寵物，其中包括了貓——說明這張范布倫的照片裡為何有貓出現——但他同時也為了解剖學目的研究它們。

* 美國攝影師，1856年生於底特律，歿於1942年。

安迪·沃荷 ANDY WARHOL (1928-1987)

普普藝術開創者安迪·沃荷收藏品眾多（家具、珠寶、美術作品、諸如餅乾罐之類的通俗藝品）；想法：1975 年出版的《安迪·沃荷的普普人生》[1]（*The Philosophy of Andy Warhol (From A to B & Back Again)*）中極仔細地記錄了他對事物的看法；以及聚集在他紐約的工作室「工廠」（the Factory）裡的繆斯們。他也為貓瘋狂，而對動物的熱情某種程度承襲自母親茱莉亞。這位藝術家在上東區的別墅裡曾經同時養過 25 隻貓。他的作家兼插畫家外甥詹姆斯·沃荷拉（James Warhola）（安迪在職業生涯剛起步時，把姓氏中的 a 拿掉）在《安迪叔叔的貓》一書中述說這些貓朋友們的故事。《日落大道》（Sunset Boulevard）的女演員葛洛麗亞·史旺森（Gloria Swanson）曾送安迪一隻叫做海斯特的暹羅貓（Siamese）。他們養過好幾窩小貓，而且全都叫做……山姆（Sam）。這些小貓成為安迪在 1954 年自費出版的《25 隻交山姆的貓和一隻藍小咪》（*25 Cats Name Sam and One Blue Pussy*）書中的同名明星。有趣的是：並不是書名打字錯誤，而是沃荷的媽媽在為這用色大膽、筆觸隨興的畫冊手寫名字時筆誤，不小心漏了 named 裡的 d。安迪認為這種失誤很迷人，所以保留下來。1957 年時，茱莉亞和名人兒子一起創作了第二本與貓有關的書《聖貓》（*Holy Cats*），內容你應該猜到了。對，是貓和天使的故事。安迪與貓有關的創作，比世上所有的布瑞洛紙箱[2]（Brillo box）更能透露這位藝術家的個人特質。

1 盧慈穎譯，2010年由臉譜出版社出版。

2 Brillo為美國清潔用鋼絲絨墊專利品牌。安迪沃荷1960年代於匹茲堡安迪沃荷美術館（The Andy Warhol Museum）展出數個他創作的Brillo紙箱，闡明藝術應來自日常生活的想法。

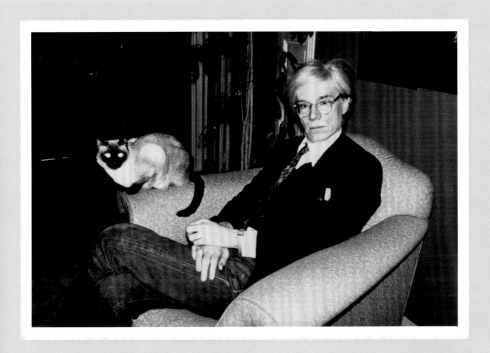

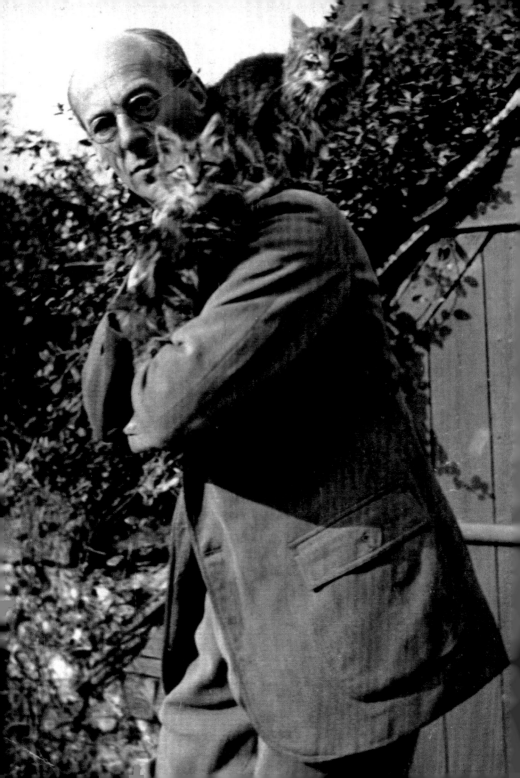

亞瑟‧瑞格罕[1]
ARTHUR RACKHAM (1867-1939)

亞瑟‧拉克姆所畫的貓咪們活潑迷人、熱情洋溢，又帶著神秘感。著名的例子就是他為《愛麗絲漫遊奇境》(*Alice's Adventures in Wonderland*)系列所繪的柴郡貓(Cheshire Cat)。全世界都愛這隻咧著嘴笑的傢伙。瑞格罕人如作品，有著高雅的愛德華時期[2](Edwardian-era)氣質，但他並非考究衣著之人，所以不會拒絕喵星人趴在他肩上。

1 英國插畫家，生於1867年，歿於1939年。
2 1901年至1910年英王愛德華七世在位的時期，與其前維多利亞時代中後期為大英帝國的黃金時代，然當時社會風氣虛榮浮誇，貧富階級差異大。

巴爾蒂斯[1] BALTHUS (1908-2001)

以煽情的年輕性感女子畫作聞名之法國畫家巴爾蒂斯（原名巴爾札塔．克洛索夫斯基（Balthasar Klossowski））的畫作中時常出現貓。神秘的、心照不宣的精靈，則為他備受爭議的色情畫面加了一點緊張的氛圍。這位藝術家 11 歲時，幫助了流浪貓咪索（Mitsou），不過他們之間童稚的友誼在米索失蹤後就終止。年幼的巴爾蒂斯創作了一系列 40 幅的鋼筆素描，詳細記錄這段奇遇與他的絕望。這系列畫作吸引了他母親的情人，也是給予他暱名的人——詩人里爾克[2]（Rainer Maria Rilke）。里爾克促成這系列畫作成書，並以咪索為名，甚至為書寫序。巴爾蒂斯早期的畫作便展現超齡的能力，極具張力與情感。在巴黎首次個展之後，貓咪再度成為他作品中的主角。1935 年的自畫像《貓王》（*The King of Cats*）畫面中纖細的藝術家高居撒嬌的貓之上，這貓眼神恍惚卻又冷淡。另一幅 1949 年的畫作《地中海的貓》（*The Cat of La Méditerranée*），藝術家將自己畫成一隻兇惡的貓，準備吃掉盤中的魚。直到 2001 年過世前，巴爾蒂斯都歡迎貓咪們來他位於羅西尼耶爾[3]（Rossinière）的山間小木屋中走走。

1 波蘭裔法國畫家，1908年生於法國巴黎的貴族家庭，野獸派畫家馬諦斯與音樂家史特拉汶斯基是家中常客。終生未受學院派藝術教育，端靠臨摹羅浮宮等博物館中的畫作自學繪畫。歿於2001年。
2 德國詩人，1875年生於布拉格，1926年逝於瑞士。英國現代派詩人艾略特稱其為「成熟的心靈」，被譽為歌德之後第二位將德語詩推上高峰者。
3 瑞士西部山區小鎮。

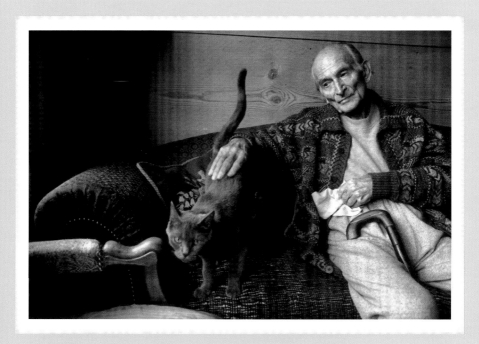

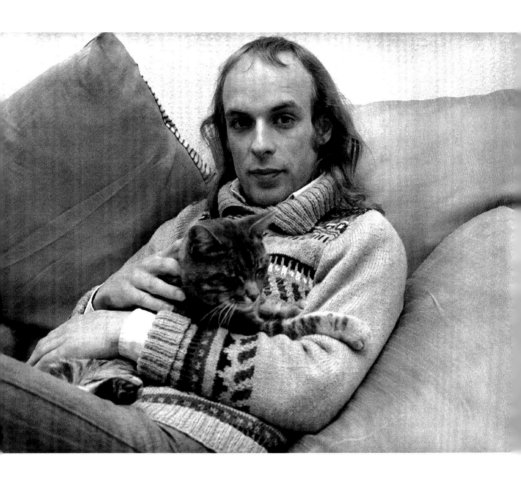

布萊恩·伊諾[1] BRIAN ENO (1948-)

以引人的環境音樂廣為人知的英國前衛音樂家布萊恩 · 伊諾的創作生涯始於繪畫。伊諾年輕時在伊普斯維奇公民大學（Ipswich Civic College）學習激進的地景課程（Groundcourse）[2]，他的藝術才能後來發揮在創新的聲光裝置藝術——雪梨歌劇院的燈光秀[3]。伊諾結合自己的多方興趣，為 iPad 設計了應用程式 Scape，讓使用者以作畫的方式，實驗聲音與形狀二者的質地如何相互影響。他也為醫院創造具有療癒效果的聲音與光影裝置藝術。如同這張拍攝於 1974 年的照片所呈現，這位藝術家的冥想力似乎也延伸到對貓的喜愛。伊諾的貓的照片在網上廣受歡迎，其中一隻很上相的還出現在 2011 年的電影《英式搞怪指南》（ *The British Guide to Showing Off* ）中，這部電影記錄著由藝術家安德魯 · 羅根（Andrew Logan）所創辦，以瘋狂著名的「另類世界小姐」[4]（Alternative Miss World）選美比賽。

1 英國音樂家，生於1948年。Windows 95開機音樂作曲家。伊諾主張音樂與光影、顏色一樣，可以在不擾亂周圍環境的前提下創造獨特氛圍。

2 由聲望卓著的英國藝術家、教育家、學者，多媒體互動藝術的靈魂人物羅伊·阿斯科特（Roy Ascott）教授所領導的藝術實驗計畫。

3 「活力雪梨」（Vivid Sydney）於2009年首度舉辦，其中的雪梨歌劇院光影音樂表演（Luminous）即由伊諾領軍。

4 如同一般選美比賽，「另類世界小姐」選拔包括日常衣著、泳衣、晚禮服以及機智問答項目；不同的是這場比賽沒有性別、年齡、長相、身高⋯⋯等限制，而是依主辦方所規定的主題做最誇張、最瘋狂的打扮。

克勞德·卡恩[1] CLAUDE CAHUN (1894-1954)

原名露西 · 舒沃博（Lucy Schwob），克勞德 · 卡恩是知名的象徵主義作家馬歇爾 · 舒沃博（Marcel Schwob）的姪女。她在二十歲出頭時為自己取了中性的筆名[2]，不只強化自己的性別認同、為自拍像創造舞台，也模糊了性別與認同的界線。她在 1920 年代與她的終生伴侶蘇珊 · 馬賀比[3]（Suzanne Malherbe）（也是繼妹）一同抵達巴黎。雖然抗拒所有的稱號，卡恩仍是超現實主義領域裡激進且活躍的人物。之後在二次大戰期間進行反抗運動，創作了假文件（fake document），為她所進行的反法國佔領軍祕密活動（近似表演藝術）提供掩護。這些行動讓她和馬賀比在 1944 年遭到逮捕，並判處死刑，不過這二位藝術家在戰後都獲釋。卡恩是超級貓迷，不斷地在自己的作品中以貓為媒介，挑戰身分認同，在 1940 年代末期的系列作品《貓走過的路》（*Le Chemin des chats*）就是如此。

1　法國猶太裔超現實主義攝影師、文學評論家（1894-1954）。卡恩在1920年代一系列的自拍像中，以各式各樣不同的角色現身鏡頭前，挑戰社會上約定俗成的、非男即女的性別觀。

2　克勞德 · 卡恩是她為自己取的筆名。卡恩為母親娘家姓氏，強調母系傳承；比之女性化的原名露西，男女皆可使用的克勞德則超越雌雄，呈現自己的性別認同。

3　插畫家。創作時與卡恩一樣，亦使用男女通用的名字馬歇爾 · 摩爾（Marcel Moore）。

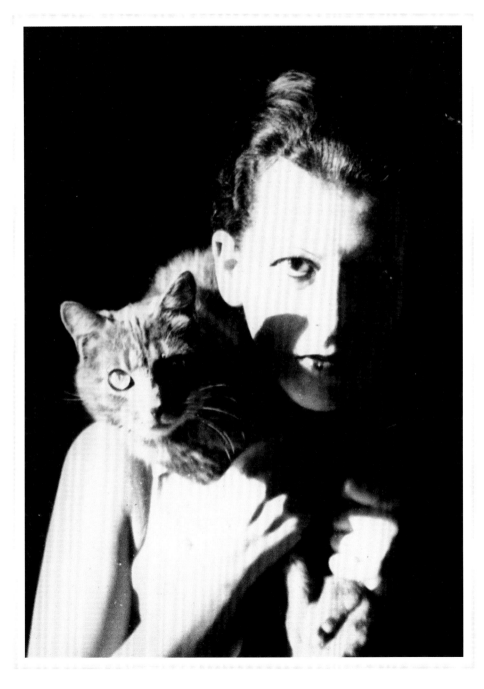

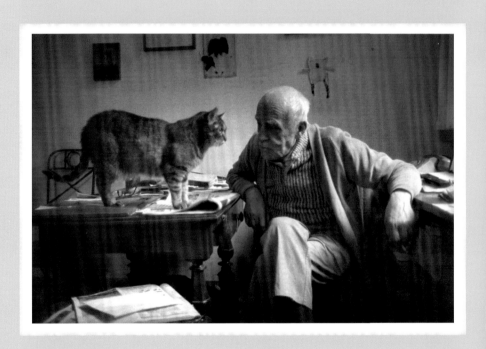

迪亞哥·賈克梅蒂[1]
DIEGO GIACOMETTI (1902-1985)

賈克梅蒂家族三兄弟都是藝術家：阿爾伯托[2]（Alberto）是雕塑家與畫家，作品最大特色為削瘦的直立人形；布魯諾（Bruno）是知名建築師；最年幼的迪亞哥，是非常喜愛動物的雕塑家。這三兄弟在義大利邊界的瑞士鄉間農場長大，動物在迪亞哥的作品中具有神話般的象徵意義，其中當然包括貓。迪亞哥終其一生都與阿爾伯托共用工作室，他對貓咪的喜愛甚至影響哥哥的創作。即使大部分人熟悉的是阿爾伯托與人物有關的作品，但他也有幾件以動物為主角的雕塑。阿爾伯托這麼告訴他的傳記作者詹姆斯·勞德[3]（James Lord）：「我時常在早上起床前看見迪亞哥的貓從穿越臥房走到我床邊來，牠的形象因此深烙我心中。」「我所要做的，就是把牠做出來。但只有頭部稱得上傳神，因為我總是看著牠昂著頭朝我走來。」在看過迪亞哥的貓追索獵物卻從沒出爪之後，他說這種輕盈靈巧的動物像「一道光」。因此，阿爾伯托從 1954 年便走向頎長風格的青銅雕塑作品中出現「貓」（*The Cat*）。賈克梅蒂兄弟彼此的作品在風格上有極大的相似之處，但是迪亞哥對各種生物的喜愛以及精煉的技巧，成為他的作品特徵。

1 迪亞哥·賈克梅蒂（1902~1985）瑞士雕刻家、家具設計師，曾為巴黎畢卡索博物館（Musée Picasso Paris）設計吊燈與座椅。賈克梅蒂自小在農莊長大，以動物為主題所創作的作品均充滿生氣，備受推崇。

2 瑞士100法郎紙鈔上之人物肖像即為阿爾伯托·賈克梅蒂。

3 阿爾伯托·賈克梅蒂曾花18天為詹姆斯·勞德繪製一幅肖像畫。此畫於2015年佳士得拍賣公司「畫家與謬思」（The Artist's Muse）專場中，以20,885,000美元高價賣出。電影《最後的肖像》（Final Portrait）即在描寫二人之間的故事。

愛德華·高栗[1] EDWARD GOREY (1925-2000)

愛德華·高栗的作品中，充滿醜陋的、愛使壞的角色。他惡作劇似地，以令人毛骨悚然的繪畫風格，將讀者帶往神奇的化妝舞會、陰森森的劇院舞台，以及詭異的愛德華式下午茶派對。他獨特的鋼筆畫，讓許多知名作家的作品更加生動，包括布蘭姆·史托克[2]（Bram Stoker）、H. G. 威爾斯[3]（H. G. Wells），以及 T. S. 艾略特[4]（T. S. Eliot）。美國公共電視網（PBS，Public Broadcasting Service）的系列影集「謎」[5]（Mystery!）的片頭與片尾動畫就是以高栗的畫作以及受歡迎的字母書《死小孩》[6]（The Gashlycrumb Tinies）為基礎，既離奇又詭異。但高栗畫筆下的貓——圓滾滾的、有著貴氣鬍鬚且穿著芭蕾軟鞋的貓（高栗經常觀賞紐約市立芭蕾舞團的節目）、慵懶地躺在書堆上的貓（高栗極喜歡的狀態之一）、還有因為有點兒頑皮的小遊戲而開心的貓——讓所有年齡層的人都著迷。這位藝術家在日常生活中也被貓圍繞，這些貓和他們主人的作品一樣古怪但討人喜歡：有一隻貓跛腳，但喜歡趴在他肩膀上；另一隻貓10歲時才學會發出呼嚕呼嚕的聲音；更不用說所有的貓都喜歡佔據他的畫板。高栗的住家位於鱈魚角（Cape Cod），是棟具有歷史價值的老屋。為了保存他的作品，並紀念他對動物的喜愛與對動物福利的關切，這棟房子現在成為了一座博物館。[7]

1 愛德華·高栗（1925-2000），美國插畫家、詩人、劇作家、布景與服裝設計師。

2 布蘭姆·史托克（1847-1912），愛爾蘭作家，知名吸血鬼德古拉（Dracula，或譯為卓九勒伯爵）的創造者。由美國恐怖小說作家協會（Horror Writers Association）於1988年首度舉辦的「布蘭姆·史托克」獎，即為紀念這位經典恐怖小說作家。高栗曾為Dracula一書於1996年發行的英文百周年紀念版繪製插圖。（中文版為《卓九勒伯爵》，劉శ虎譯，2007年由大塊文化出版。）

3 H. G. 威爾斯（1866-1946），英國科幻小說作家、史學家，史上首部科幻小說《時光機器》（The Time Machine）之作者，該書出版之1895年被譽為「科幻元年」。高栗曾為1960年版的《世界大戰》設計書封與繪製插畫。

4 T. S. 艾略特（1888-1965），美國詩人，1948年諾貝爾文學獎得主。其出版於1939年的作品《老負鼠的貓經》（Old Possum's Book of Practical Cats）被作曲家安德魯·洛伊·韋伯（Andrew Lloyd Webber）改編為知名音樂劇《貓》（Cats）。高栗曾為1982年版的《老負鼠的貓經》繪製書封與插畫。

5 1980年開播的犯罪系列影集，由班尼迪克·康柏拜區（Benedict Cumberbatch）所飾演的福爾摩斯即為此系列影集之一，亦曾播映由犯罪推理大師阿嘉莎·克莉絲蒂（Agatha Christie）作品所改編的影集。系列名稱幾經變革，於2008更名為Masterpiece。

6 中文版由陳佳慧翻譯，小知堂於2005年出版。

7 「高栗之屋」（The Edward Gorey House）於2002年由非營利組織高地街基金會（Highland Street Foundation）成立。

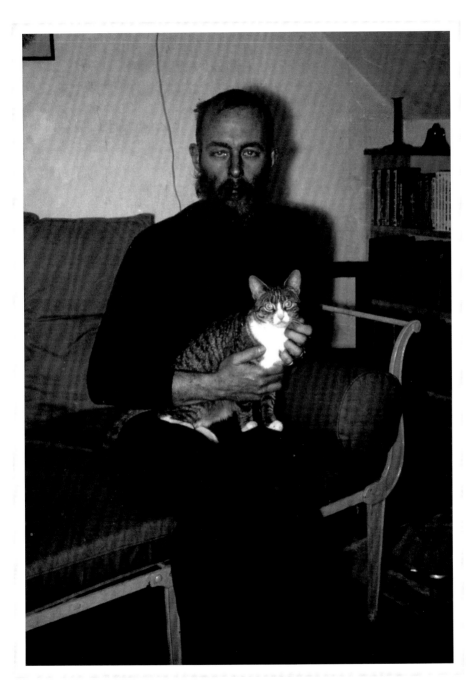

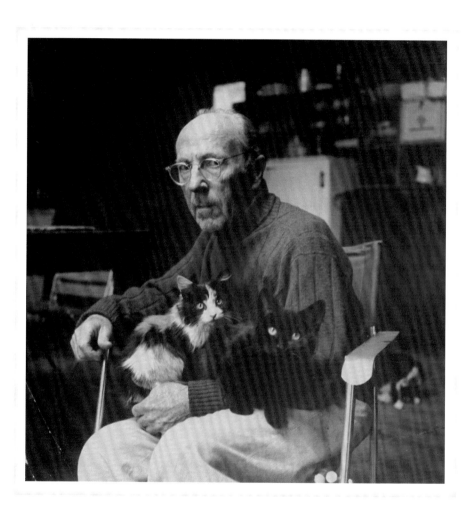

愛德華・威斯頓[1]
EDWARD WESTON (1886-1958)

愛德華・威斯頓被稱為是20世紀最具影響力的美國攝影師,他的攝影主題多樣,包括沙丘、加州風景、風俗民情等。威斯頓也是第一位受邀成為古根漢基金會研究員(Guggenheim Fellowship)的攝影師[2]。這位藝術家晚年定居於羅伯斯角州立保護區(Point Lobos State Reserve)和大蘇爾(Big Sur)海岸線附近的卡蜜爾高地(Carmel Highlands)。因為有許多貓在附近閒逛,這區域被暱稱為「野貓山」(Wildcat Hill)。威斯頓的許多寵物都在他1947年和妻子查理斯共同創作的書《野貓山的貓》(*The Cats of Wildcat Hill*)當中出現。

1 愛德華・威斯頓(1886-1958),美國攝影家。
2 威斯頓於1937年獲此榮耀,使他能在沒有經濟限制的情況下進行攝影計畫。

恩奇·畢拉* ENKI BILAL (1951-)

法國自 1970 年代起最重要的漫畫藝術家之一，恩奇·畢拉長期關注人類與動物間的關係。他的超現實故事中，經常包含真實的歷史事件。能通靈的外星貓為畢拉《尼可波勒三部曲》（*Nikopol Trilogy*）中的科幻世界增色不少。

* 法國科幻漫畫家，1951年出生於南斯拉夫。其經典作品《尼可波勒三部曲》（Nikopol Trilogy）曾於2004年改編為電影《女神陷阱》（Immortal），並由自己執導。

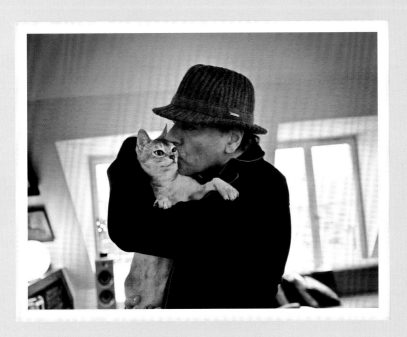

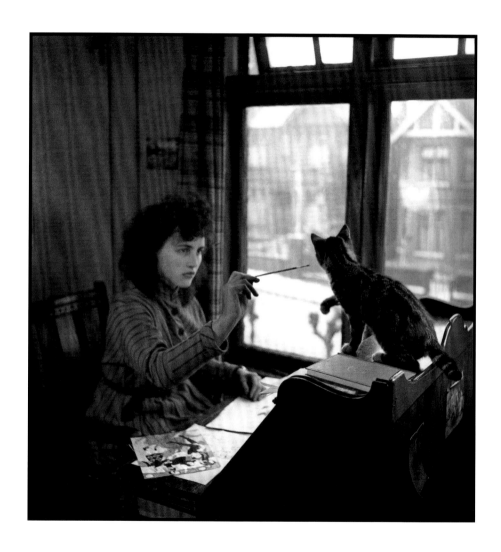

愛瑞卡・麥當勞 ERICA MACDONALD

20 世紀的插畫家愛瑞卡・麥當勞在創作時會從好奇的貓咪那兒獲得一點靈感。攝影師約翰・蓋伊（John Gay）為了 1947 年《岸邊雜誌》（*Strand Magazine*）的女性插畫家新秀專題，幫麥當勞拍了這張迷人的照片。

佛羅倫斯 · 亨利[1]
FLORENCE HENRI (1893-1982)

20 世紀初期,前衛攝影師佛羅倫斯 · 亨利和羅馬的未來學家們過從甚密,而且也加入巴黎藝術家菁英社群。她發表實驗性的技法,有時會被與同世代男性相提並論(曼 · 雷[2]、拉斯洛 · 莫侯利—納吉[3],以及阿道夫 · 德 · 梅耶[4])。佛羅倫斯 · 亨利被認為是她所屬的年代裡引領風潮的藝術家之一。謝天謝地的是,她一直都很寵愛貓咪。

1 佛羅倫斯 · 亨利(1893-1982),超現實主義攝影師。出生於紐約,母親為德國人、父親為法國人。3歲時母親過世,便與法國籍的父親回到歐洲。原學習音樂與繪畫,1927年進入包浩斯學院(Bauhaus Dessau)後才開始攝影生涯。

2 曼 · 雷(Man Ray,1890-1979),美國超現實主義攝影師。

3 拉斯洛 · 莫侯利—納吉(László Moholy-Nagy,1895-1946),出生於匈牙利,在德國開始藝術生涯,1937年後移居美國。攝影師、藝術家,曾任教於德國德紹包浩斯學院,並為美國芝加哥新包浩斯設計學院(芝加哥設計學院前身)創始人。

4 阿道夫 · 德 · 梅耶(Adolph de Meyer,1868-1946),出生於巴黎,父親是德國猶太人,母親是蘇格蘭人。為美國時尚雜誌VOGUE創辦初期之專屬攝影師,被尊為「時尚攝影之父」。

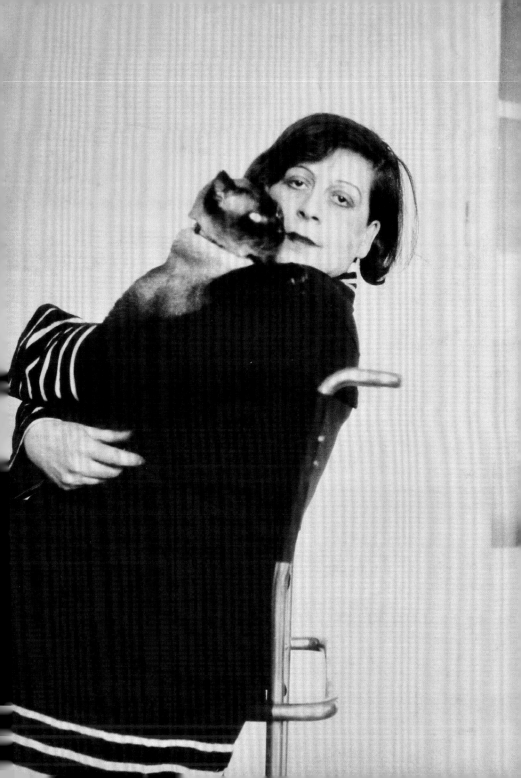

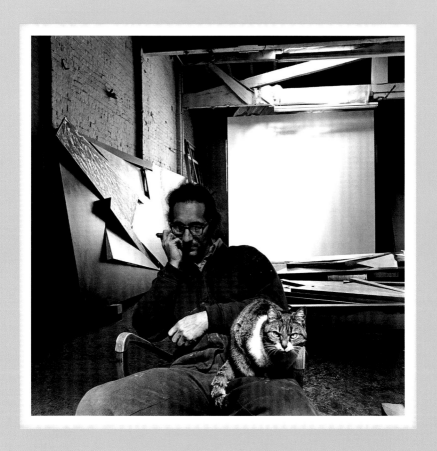

法蘭克・史帖拉* FRANK STELLA (1936-)

對20世紀的極簡主義（minimalist）繪畫大師法蘭克・史帖拉而言，這隻凶狠且桀傲不馴的貓似乎是很合適的寵物。他的大型藝術作品和這至高無上的動物絲毫沒有相似之處，但有時他會狡猾地用上牠們的名字——就像他1984年於紙上的作品「來了一隻狗咬了那隻貓」（*Then came a dog and bit the cat*）。

* 法蘭克・史帖拉（1936-），美國藝術家，作品被視為「極限藝術」之代表。「成形畫布」（將畫布多餘的部分切除，因此畫布不限於矩形）之創作為其作品代表性之一；創作均非單幅或單件，而是以系列方式呈現亦為其特色。

芙烈達 · 卡蘿[1] FRIDA KAHLO (1907-1954)

知名畫家芙烈達 · 卡蘿在她位於墨西哥市（Mexico City）知名的家「藍房子」[2]（La Casa Azul）裡養了一群奇異的動物，有猴子、一隻鹿、鳥、墨西哥無毛犬，以及貓。貓小歸小，卻自大，也難怪卡蘿抱著猴子[3]時，這照片裡的貓看起來在生悶氣。這些靈感之神在卡蘿家裡自由自在地進出，在卡蘿的許多畫作裡，也是有如護身符的存在。

1 芙烈達·卡蘿（1907-1954），墨西哥畫家，自畫像為其作品大宗，一生為病痛所苦。
2 卡蘿故居，在她逝世後改為博物館。
3 猴子在墨西哥神話中，是慾望的象徵，也是卡蘿最喜歡的動物。

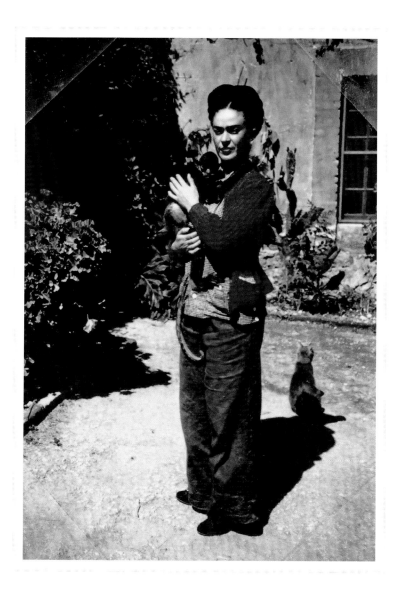

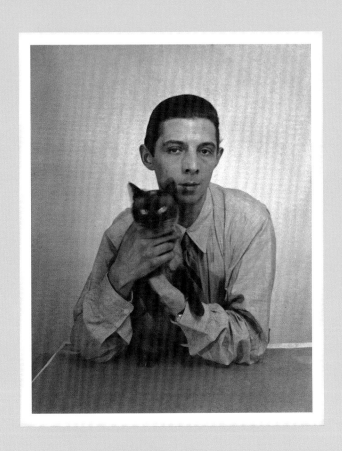

喬治‧馬金[1]
GEORGES MALKINE (1898-1970)

一生創作將近500幅作品的多產畫家。喬治‧馬金是非常重視隱私
的人，他的作品剛開始時只會讓親近的收藏家和朋友欣賞。這位孤獨
的藝術家簽署了安德烈‧布列東（André Breton）於1924年發表
的《超現實主義宣言》（*Manifesto of Surrealism*）[2]之後，馬金終
於極少見地願意讓曼‧雷為他拍攝肖像，用以介紹達達與超現實主義
受歡迎之人物。這隻孤高的貓，似乎與這位靜默且桀驁不馴的藝術家
意氣相投，是他很好的同伴。

1　喬治‧馬金（1898-1970），法國藝術家。
2　安德烈‧布列東的《超現實主義宣言》捍衛藝術家至高的個體性。

喬治亞·歐姬芙[1]
GEORGIA O'KEEFFE (1887-1986)

被稱為「美國現代主義之母」的喬治亞·歐姬芙，時常由她在新墨西哥州住家周遭的荒漠與高原獲得靈感，她也與眾多寵物共享這些景色。她就是在這裡首度遇見約翰·坎德拉里奧[2]（John Candelario）——第七代新墨西哥人、雄心勃勃的攝影師。歐姬芙成為他早期的人生導師，而他則在不同場合為歐姬芙拍照，包括這張和暹羅貓的迷人合照。她最後將坎德拉里奧的作品集拿給曾在現代藝術博物館（The Museum of Modern Art）展出作品的丈夫阿爾弗萊德·史第格利茲[3]（Alfred Stieglitz）看。坎德拉里奧後來成為攝影大師，以白金印相法[4]（platinum）與拍攝其故鄉風景而知名。

1 喬治亞·歐姬芙（1887-1986），美國畫家。其畫作常被與政治、性別議題相連，但歐姬芙說自己的作品沒有任何象徵意義，她只是把自然畫出來，而且大到讓人們即使不願意也能看到。

2 約翰·坎德拉里奧（1916-1993），美國攝影師、電影製作人、FBI特工、1958年州立淇賽冠軍。

3 阿爾弗萊德·史第格利茲（1864-1946），美國攝影師、藝廊經營者，被稱為美國當代攝影之父。

4 在相紙上塗鹽化鐵，然後將底片與相紙作數分鐘的接觸印樣，接著在草酸鉀溶液中顯影，最後進行一班的水洗定影程序。阿爾弗萊德·史第格利茲亦使用此種印相法。使用此種顯影方式的照片擁有細緻的階調（尤其在灰階及光影細節呈現方面），加以其成像穩定度高，易於保存，因此今日許多攝影師仍使用此種印相法。

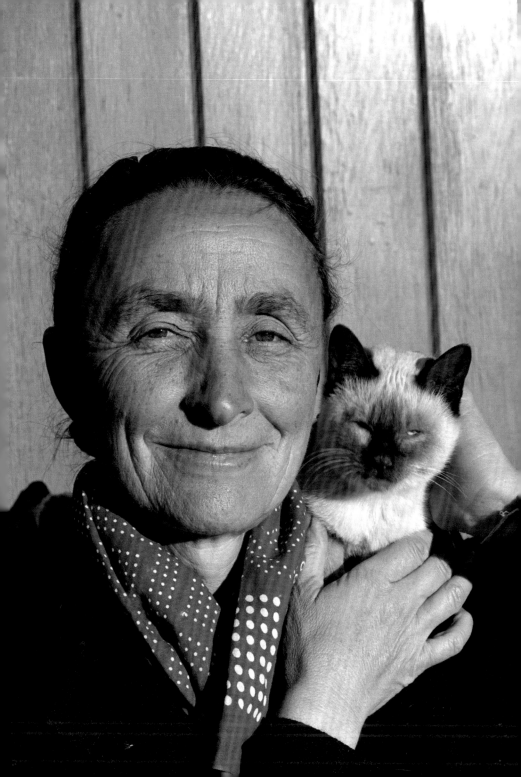

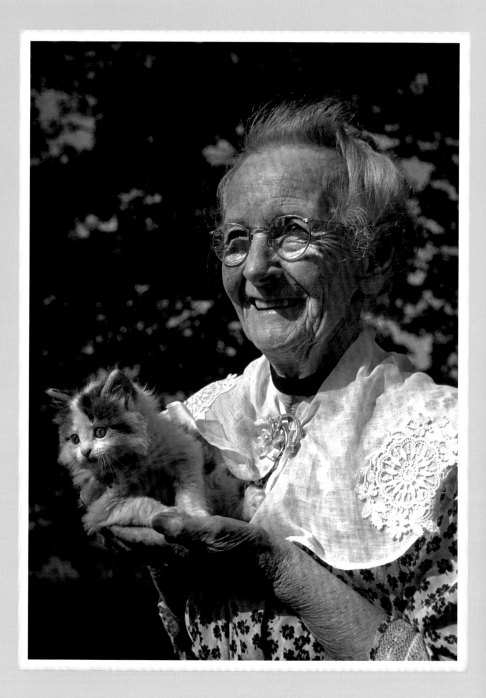

摩西奶奶*GRANDMA MOSES (1860-1961)

農場貓咪的鄉村生活，聽起來就像貓咪的天堂——有很多動物可以作伴、開闊的田園可供探索，還可以追捕美味的小動物。有幾隻穀倉裡的貓咪，幸運地可以因為摩西奶奶（本名安娜‧瑪麗‧羅伯森）知名的民間藝術畫（folk paintings）而永垂不朽。摩西奶奶到70幾歲時還持續在農場上工作，她的畫描繪鄉村生活的居家景致，其中包括許多在她農莊裡一起生活的動物。

* 摩西奶奶（1860-1961），美國素人畫家，出生於紐約州。因為關節炎放棄刺繡，77歲時才開始畫畫；
 1939年紐約現代藝術博物館展出摩西奶奶的作品。曾為1953年12月《時代》（*Time*）雜誌封面人物。百歲
 壽誕時，紐約州長宣布她的生日（9月7日）為「摩西日」（Moses Day）。

古斯塔夫·克林姆*
GUSTAV KLIMT (1862-1918)

奧地利象徵主義畫家古斯塔夫‧克林姆的畫室裡，總充滿了許多女人與貓。克林姆以性為主題的華麗畫作中，髮型細緻時髦的繆斯們並未使他對貓咪的愛黯然失色——這可以從一幅他簡單命名為「貓」的作品中得見。他的模特兒之一芙蘭德麗‧瑪麗亞‧畢爾—蒙蒂（Friederike Maria Beer-Monti）甚至形容這位藝術家「跟動物一樣」。

* 古斯塔夫‧克林姆（1862-1918），維也納分離派創辦人。克林姆的作品色彩華麗，畫中主角多為女性，畫作主題圍繞著性、愛、生、死。「吻」為其知名畫作之一。

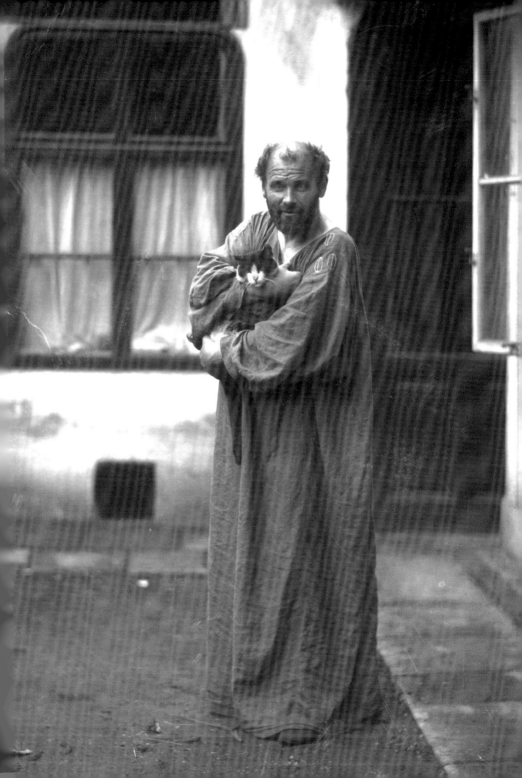

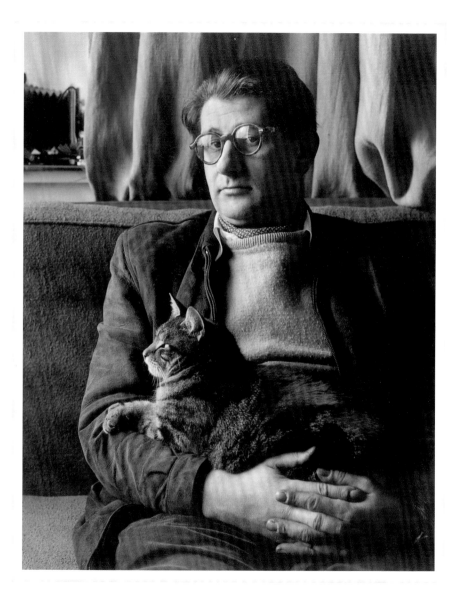

赫姆・紐頓* HELMUT NEWTON (1920-2004)

攝影師與完美的煽動者赫姆・紐頓有時會在他時尚的、充滿性慾的影像中加入輕蔑而詭秘的幽默感。這張照片裡藝術家調皮自在的模樣，以及他腿上滿足的貓咪被澳洲攝影師埃瑟爾・須密斯（Athol Shmith）於 1957 年捕捉了下來。

* 赫姆・紐頓（1920-2004），猶太裔德國攝影師，因納粹迫害，以世界為家。紐頓是有史以來最成功的商業攝影師之一，1960年代後與諸多時尚雜誌合作，如VOGUE、Marie-Claire……等。

亨利·卡提耶–布列松[1]
HENRI CARTIER-BRESSON (1908-2004) 與
瑪蒂妮·法蘭克[2] MARTINE FRANCK (1938-2012)

「新聞攝影之父」，花了超過 30 年時間，為《生活》（*Life*）雜誌記錄 20 世紀最偉大的時刻。亨利·卡提耶—布列松是非常重視隱私的人，他很少允許別人為他拍照。然而，他卻非常樂於談論自己對貓咪的喜愛。他在 2003 年接受《浮華世界》雜誌（*Vanity Fair*）的訪談時說：「沒錯，我是無政府主義者。因為我活著，活著就是要戰鬥……我反對掌權者，以及他們強欲推動的一切。盎格魯薩克遜人必須知道無政府主義是什麼。對他們來說，這是暴力。貓知道無政府狀態是怎麼一回事，去問貓就對了，貓懂的。牠們反教條與權威。狗則被訓練要服從，但我們無法訓練貓，牠們是混亂的源頭。」卡提耶—布列松的妻子瑪蒂妮·法蘭克靠自己的力量成為一位知名攝影師，她為幾個 20 世紀偉大的天才拍照，包括哲學家傅柯[3]（Michel Foucault）和畫家夏卡爾[4]（Marc Chagall）。法蘭克因她於偏遠社區所拍攝的紀錄影像，以及身為巴黎前衛劇團「陽光劇團」[5]（Théâtre du Soleil）的終身官方攝影師，與布列松所創辦的「馬格蘭攝影通訊社」（Magnum Photos）的成員而聞名。卡提耶–布列松在 1989 年為他們的貓尤利西斯（Ulysses）所拍的照片中，法蘭克的影子占有極大存在感，而這隻藝術家的「無政府」寵物仍安然憩息。

1 亨利·卡提耶—布列松（1908-2004），法國攝影師，其攝影理論「決定性瞬間」對20世紀以來之攝影影響甚大，是第一位在法國羅浮宮展出攝影作品的攝影家。他見證重要的時代變革，曾拍攝法國聖雄甘地、古巴革命重要人物切·格瓦拉、達賴喇嘛，也是冷戰時代第一位進入蘇聯採訪的攝影家；他也曾拍攝諸多當代藝術家、如畢卡索、馬諦斯、賈克梅蒂、夏卡爾……等人。

2 瑪蒂妮·法蘭克（1938-2012），出生於比利時，攝影師。為布列松第二任妻子。布列松的肖像多為瑪蒂妮所拍攝。

3 米歇爾·傅柯（1926-1984），法國哲學家、文學評論家。

4 馬克·夏卡爾（1887-1985），俄籍猶太人，夏卡爾為其1910年前往巴黎後為自己所取的名字。夏卡爾的畫作多如夢境，被歸為超現實主義畫派，但連畫家認為自己的畫作是寫實的。

5 1964年由法國當代最重要的劇場導演之一雅莉安·莫虛金（Ariane Mnouchkine）所創辦。「陽光劇團」曾在未獲得政府補助時，於沒水、沒電、沒瓦斯的廢棄彈藥庫裡排戲演出以法國大革命為背景的《1789》，因而有「彈藥庫劇場」之稱。莫虛金認為劇場必須通俗化、大眾化，也必須是一種政治參與，讓人誠實面對當下並進行反思。

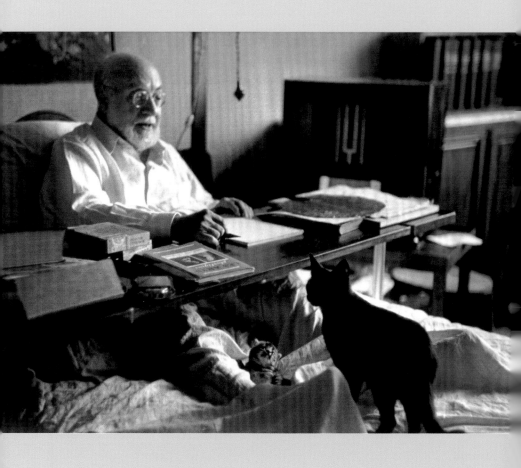

亨利・馬諦斯[1] HENRI MATISSE (1869-1954)

打破既有規範並且形塑現代繪畫樣貌的藝術家愛上不受控制的貓，似乎是理所當然的。和馬諦斯同時代的人有許多不欣賞他大膽的用色與簡單的形式，但這位藝術家的作品在我們的世界裡是合宜的。20世紀初始，馬諦斯創作了一系列「帶著／穿著／有著……的女孩／女人」油畫，不只擴大肖像畫和色彩的領域，也展現極現代的藝術感受能力。他筆下的女性形體充分顯露以下特質：自信、自主、不矯揉。想當然爾，貓在這些色彩鮮明的作品之一「帶著黑貓的女孩」（*Girl with a Black Cat*，1910）裡佔居中央地位。畫中女孩是馬諦斯的女兒瑪格麗特（Marguerite），她的眼神說不定比躺在她腿上那團黑呼呼還更像貓。馬諦斯一生中養過好幾隻貓，在他藝術生涯的不同階段中，都有珍愛的貓兒陪伴。咕西（Coussi）是一隻體型龐大的條紋貓；她的姊姊普絲（la Puce）（意為跳蚤）是一隻毛色光亮的黑貓；米諾許（Minouche）是這對姐妹花的媽媽，她嬌小、毛色白中帶灰。動物們撫慰馬諦斯的心靈。有貓咪在腳邊陪伴時，這位安靜、嚴肅的革命家似乎融化了。在生命的最後，馬諦斯的貓咪們在他位於尼斯（Nice）蕾佳娜酒店[2]的公寓套房陪伴他。這裡原為皇室居所，馬諦斯在此為凡斯（Vence）的玫瑰經禮拜堂（Chapelle du Rosaire）進行設計工作[3]；他認為這是自己最好的作品。

1　亨利・馬諦斯（1869-1954），法國藝術家。

2　Excelsior Régina Palace，1895-1897年由英國多女王所建，1920年出售予酒店，1934年酒店破產而再度出售，並於1937年改建為公寓套房。馬諦斯於1938-1943年居住於此。

3　馬諦斯於1941年因病住院，當時照顧他的護士即為後來派任凡斯的修女。為了感謝修女，馬諦斯接下設計工作，教堂中的彩色玻璃、牆面磁磚畫，以及祭袍和禮拜用具均為馬諦斯之設計。

赫伯特·托比亞斯[1]
HERBERT TOBIAS (1924-1982)

德國攝影師赫伯特·托比亞斯因特異的黑白名人肖像而讓人留下深刻印象。這些名人包括畫家達利（Salvador Dalí）的繆斯、迪斯可（disco）偶像艾曼妲·莉爾（Amanda Lear）[2]（有一張照片是把達利的貓抱在胸前）；還有演員克勞斯·金斯基（Klaus Kinski），以及歌手妮可[3]（Nico）這位擅長黑白色調的藝術家，擁有一隻完美的黑貓是恰如其份的。藝術收藏家派理·梅勒·馬克維奇（Pali Meller Marcovicz）曾說托比亞斯是「不落入任何標準裡的局外人」，也就因為這種特質，他成為狂熱的貓咪支持者。

1　赫伯特·托比亞斯（1924-1982），德國攝影師。

2　艾曼妲·莉爾（1939-），法國歌手、作詞家、模特兒、畫家。1960年代中期與達利相識，維持長達15年的友誼。

3　妮可（1938-1988），德國歌手，16歲時，托比亞斯發掘這位前渥荷超級巨星成員。（普普藝術大師安迪·渥荷的沙龍「工廠」之駐店樂團，妮可就是因為他的堅持，而擔任Velvet Underground這張專輯的主唱。）據信妮可這個名字就是托比亞斯為她取的。曾擔任地下絲絨樂團（Velvet Underground）同名專輯中三首歌曲的主唱。這張專輯的封面為當時的經紀人——普普藝術大師安迪·渥荷所畫的絹網印花香蕉，因此被戲稱為「香蕉專輯」。

赫曼‧赫塞[1] HERMANN HESSE (1877-1962)

赫曼‧赫塞最為眾人所知的是寫了《流浪者之歌》[2]（Siddhartha）描述一位年輕男孩的精神探索之旅，以及他的半自傳小說《荒野之狼》[3]（Steppenwolf）。這位德國小說家較不為人知的是畫家這個身分。他40幾歲時才拿起畫筆，但創作了大量優秀的作品。如同其寫作驗證自我追尋的過程，赫塞（因治療師鼓勵而作）的自畫像與夢境之畫，領他度過存在危機。赫塞的寵物貓們也在他困於追求生命意義時，提供安慰。這位作家在許多信件當中都提過在家中出出入入的貓咪的故事，其中有二隻被命名為同為貓科的「獅子」和「老虎」。

1 赫曼‧赫塞（1877-1962），德國文學家，寫作受佛洛伊德精神分析影響頗深。1946年諾貝爾文學獎得主。
2 中文譯本繁多，亦有譯為《悉達多》、《悉達求道記》等，原文出版於1922年。
3 中文譯本繁多，原文出版於1927年。

賈克 · 維庸[1]
JACQUES VILLON (1875-1963)
馬歇爾 · 杜象[2]
MARCEL DUCHAMP (1887-1968)
雷蒙 · 杜象–維庸[3]
RAYMOND DUCHAMP-VILLON (1876-1918)

杜象三兄弟——賈克 · 維庸、馬歇爾 · 杜象與雷蒙 · 杜象–維庸——都是非常成功的藝術家，他們對貓咪的喜愛是常人的三倍。這三兄弟時常聚在賈克 · 維庸位於法國皮托（Puteaux）的工作室花園，賈克的狗派普（Pipe）和杜象家其他各種動物們也跟他們在一起。這三兄弟創辦了以皮托組織（the Puteaux Group）或「黃金分割」（Section d'Or）而聞名的組織[4]，組織內有許多與奧菲立體主義[5]（orphic cubism）有所連結的藝術家。

1 賈克 · 維庸（1875-1963），（原名為加斯東 · 埃米爾 · 杜象Gaston Émile Duchamp）法國畫家與版畫家。

2 馬歇爾 · 杜尚（1887-1968），法國藝術家，是立體主義的關鍵人物，與概念藝術的先驅。其「現成品」（ready-made）之創作震撼當時藝壇。

3 雷蒙 · 杜尚—維庸（1876-1918），法國雕刻家。

4 此組織為達達主義運動之濫觴。

5 即色彩立體主義，此名稱源自法國詩人與藝評家紀堯姆 · 阿波里奈爾（Guillaume Apollinaire）於1912年欣賞以德洛晶（Robert Delaunay，1885-1941，法國藝術家）為首的立體派畫家展出時所創的orphism一詞。與立體派不同的是，立體派的幾何分割概念用於分析形體本身，但奧菲立體主義則用以分析光和色彩，因此更具動態感。奧菲立體主義存在時間極短，但對達達主義、未來主義等繪畫風格有極深的影響。

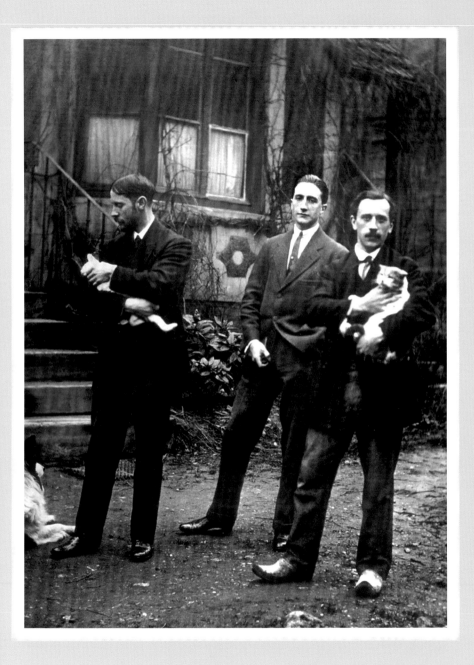

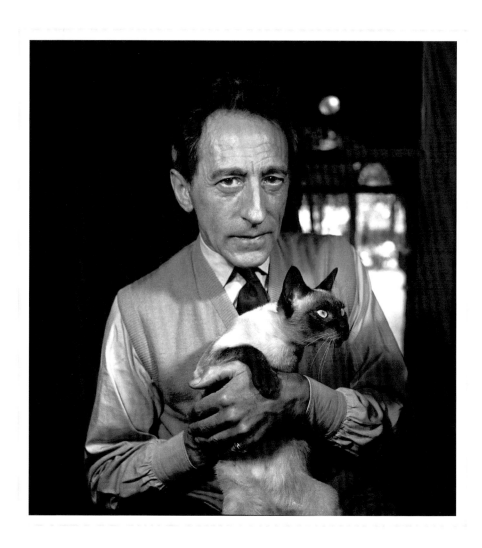

尚・考克多[1] JEAN COCTEAU (1889-1963)

《觀察家》雜誌（Observer）最著名的肖像攝影師珍・鮑恩[2]（Jane Bown）在 1950 年時，為法國藝術家尚・考克多與他美麗的暹羅貓瑪德琳（Madeleine）拍下這張迷人的照片。考克多非常喜歡這張照片，提筆寫了封信給鮑恩，表達他和瑪德琳的感激之意：「很少人會如此專注於所拍攝的對象，最好的證明就是這幅佳作。」貓咪們時常出現在考克多異想天開的畫作中。他認為貓咪是他家中「有形的靈魂」，他後來讓自己對貓咪的愛往前大跨一步，在巴黎成立了「貓咪之友俱樂部」（Cat Friends Club），資助全世界與貓咪有關的事務。他以卡通風格的貓咪頭像設計了俱樂部的會員徽章。

1 尚・考克多（1889-1963），法國詩人、小說家、導演、畫家，有「耍弄文字的魔術師」之稱號。1955年入選為法蘭西學院院士，與畢卡索等人相交甚篤。
2 珍・鮑恩（1925-2014），英國攝影師，以能快速精準地捕捉人物影像而聞名。於2014年獲有「攝影界奧斯卡」（The Lucie Award）之稱的美國露西獎終生成就獎。

尚-米榭·巴斯奎特[1]
JEAN-MICHEL BASQUIAT (1960-1988)

1982 年時，尚－米榭·巴斯奎特坐在受人敬重的「哈林文藝復興運動」[2]（Harlem Renaissance）攝影師詹姆斯·范·德·齊[3]（James Van Der Zee）的工作室裡拍攝肖像。那時巴斯奎特只有 21 歲，但已經因為下列二件事引起了世人注目：使用 SAMO（陳年舊屎，Same Old Shit）這個化名成為知名的塗鴉藝術家，以及參加1980年的「時代廣場大展」[4]（Time Square Show）。攝影師當時 90 幾歲，但在他的攝影師生涯中，偏好拍攝當時的年輕人。范·德·齊夫人朵納（Donna）的暹羅貓出現在這系列照片其中一張，這張照片是由 Mudd 俱樂部的老闆迪亞哥·科特茲[5]（Diego Cortez）所委託拍攝的。巴斯奎特幾乎是住在科特茲的夜店裡，這夜店成為他的樂團 Gray 的根據地。在藝術家安迪·沃荷的《訪談》雜誌（Interview）中，有一段巴斯奎特和館長亨利·蓋哲勒[6]（Henry Geldzahler）搭配照片的對話：

蓋哲勒：你覺得詹姆斯·范·德·齊如何？
巴斯奎特：喔，他真的很棒。他對「好」照片非常有感。
蓋哲勒：他用哪種相機？
巴斯奎特：舊式的箱式相機（box camera）。前面有一個小小的黑色鏡頭蓋，他取下鏡頭蓋拍照後，會再蓋回去。

穿著招牌西裝外套配上有顏料噴灑其上的長褲，這位悶悶不樂的重要藝術家的新浪漫主義風格照片，顛覆了 19 世紀瀰漫著裝飾元素的異國情調浪潮。照片裡微慍的貓強化此種效果，也代表巴斯奎特進入以白人為主的藝術世界——許多人會因將他視為具有異國情調的人物而受譴責。范·德·齊所拍的這張照片呈現巴斯奎特無心於商業利益，同時也調皮地嘲諷他對名聲的渴望——這也是時常出現在他在作品中的主題。根據激發攝影師晚年創作高峰的朵納·范·德·齊的說法，這是巴斯奎特最愛的照片。巴斯奎特後來在 VNDRZ 這幅畫表達他對這位知名攝影師的愛，因為這位攝影師以莊重有尊嚴的「哈林文藝復興運動」照片，顛覆過去對非裔美國人的觀點。

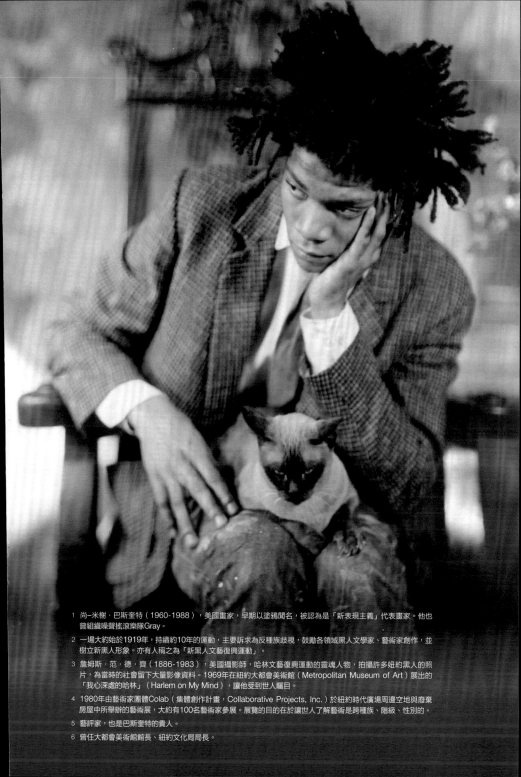

1 尚-米榭・巴斯奎特（1960-1988），美國畫家，早期以塗鴉聞名，被認為是「新表現主義」代表畫家。他也
　曾組織噪聲搖滾樂隊Gray。

2 一場大約始於1919年，持續約10年的運動，主要訴求為反種族歧視，鼓勵各領域黑人文學家、藝術家創作，並
　樹立新黑人形象。亦有人稱之為「新黑人文藝復興運動」。

3 詹姆斯・范・德・齊（1886-1983），美國攝影師，哈林文藝復興運動的靈魂人物，拍攝許多妞約黑人的照
　片，為當時的社會留下大量影像資料。1969年在紐約大都會美術館（Metropolitan Museum of Art）展出的
　「我心深處的哈林」（Harlem on My Mind），讓他受到世人矚目。

4 1980年由藝術家團體Colab（集體創作計畫，Collaborative Projects, Inc.）於紐約時代廣場周邊空地與廢棄
　房屋中所舉辦的藝術展，大約有100名藝術家參展。展覽的目的在於讓世人了解藝術是跨種族、階級、性別的。

5 藝評家，也是巴斯奎特的貴人。

6 曾任大都會美術館館長、紐約文化局局長。

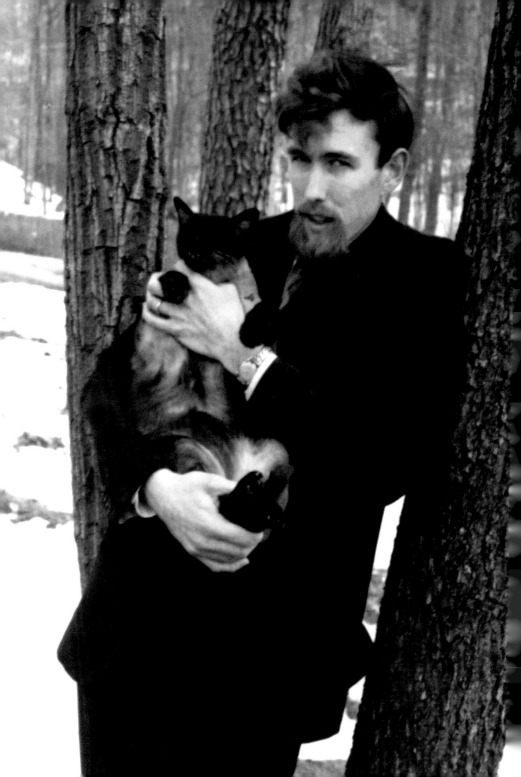

吉姆・亨森[1] JIM HENSON (1936-1990)

《大青蛙劇場》（*Muppets*）[2]大師吉姆・亨森極具天賦，能創造各種扣人心弦的角色，讓不同世代的兒童都喜愛不已。這位聲音柔和的藝術家除了跨足表演事業外，也參與反主流文化運動。他在歐洲學習繪畫，1965 年超現實實驗短片《時間片段》（*Time Piece*）於紐約現代美術館首次放映。亨森關於愛、和平與容忍的思想，與 1960 年代的精神密不可分，這位溫和的創造者也對各種動物們敞開心門，他家為數眾多的布偶與寵物可以為證。亨森的暹羅貓喬治・華盛頓（George Washington）從他和操偶師同事珍・那布爾（Jane Nebel）結婚時就跟著他，當時珍也有一隻貓叫美人（Beauty）。當亨森在馬里蘭（Maryland）於貝賽斯達（Bethesda）家中的工作室構思機伶的新角色時，喬治一直伴其左右。珍在結婚初期創作了一系列喬治的畫（其中有一張是喬治和吉姆）。因為當時青春期的女兒麗莎・亨森，（Lisa Henson）的一幅畫，亨森一家曾經同時養了八隻貓，包括雪兒（Snowy，可愛的雪鴞的簡稱）、普里希（Prissy）、伍迪（Woody，以導演伍迪・艾倫為名）、桃樂絲（Dorothy）與凱蒂（Kitty）。

1 吉姆・亨森（1936-1990），美國布偶師，為芝麻街設計布偶角色。
2 原劇名應為*The Muppet Show*。

約翰 · 凱吉[1] JOHN CAGE (1912-1992)

貓一直都被視為個人主義的象徵，所以還有誰比20世紀擁有最古怪心思的藝術家之一更適合稱呼貓咪為朋友的呢？約翰 · 凱吉擁有多元嗜好，而這似乎為他的興趣注入活力。他是業餘的真菌學家，以及狂熱的棋手（馬歇爾 · 杜象為他的棋藝導師）；他也經常翻閱《易經》，以決定未來工作方向。凱吉的藝術生涯始於繪畫，但後來轉向音樂，成為有史以來最具影響力的作曲家。然而他仍然繼續在紙上創作，並學習了版畫——使用的是跟他進行音樂創作時相同的「機會」[2]（chance）手法。凱吉也非常疼愛家中的貓咪們，這些貓咪是他和一樣愛貓的伴侶——也是他的合作者、前衛舞蹈家／編舞家——摩斯 · 康寧漢[3]（Merce Cunningham）一起養的。絲谷康（Skookum[4]）是一隻嬌小文靜的黑貓，但卻很想把她的九條命用光。她有次把牙線當飯吃，差點把自己纏死，修繕工人好不容易幫她把線解開後，她卻逃出家門；毛色黑的羅薩（Losa）本來是一隻邋遢的流浪貓，他和絲谷康截然不同，喜歡成為注意焦點，只要一見到相機，就開始暴衝玩耍（經常會咬約翰和摩斯的腳踝）。羅薩最喜歡的遊戲是玩硬紙板盒——凱吉會把這盒子蓋在他頭上，然後看著貓咪像卡通裡的奇怪人物鬼鬼祟祟地在閣樓上探查似的。這隻精力旺盛的貓咪因此得到「羅薩仁波切計程車」（Losa Rinpoche Taxi Cap）這個暱稱。約翰 · 凱吉信託基金會（John Cage Trust）執行長蘿拉 · 昆恩（Laura Kuhn）說羅薩非常高壽（甚至活得比凱吉久），這證明了我們就是無法為一隻好貓設限。

1　約翰 · 凱吉（1912-1992），美國音樂作曲家，他推廣「預置鋼琴」（prepared piano）——在琴弦上插入螺絲、小木塊等物品以改變音色，並將東方哲學思想帶入西方樂壇，執行「機會音樂」的概念，創作了只有休止符的《4'33"》，對後來的音樂創作有很大的影響。

2　「機會音樂」的概念軸心在於「音」的發生是偶然的，除了被演奏的樂曲，音樂還包括環境中的任何聲響；此外，一份樂譜可以讓演奏者自由發揮，不必然由第一頁演奏至最後一頁，而是可以跳脫規則，臨時重組樂曲。

3　摩斯 · 康寧漢（1919-2009），美國編舞家、後現代舞蹈大師。

4　原意為「強壯的」、「大的」。

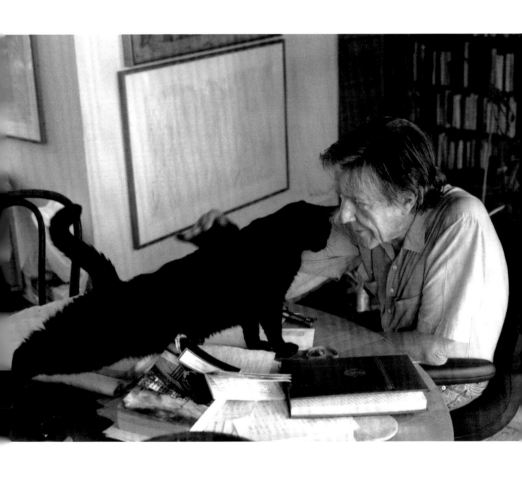

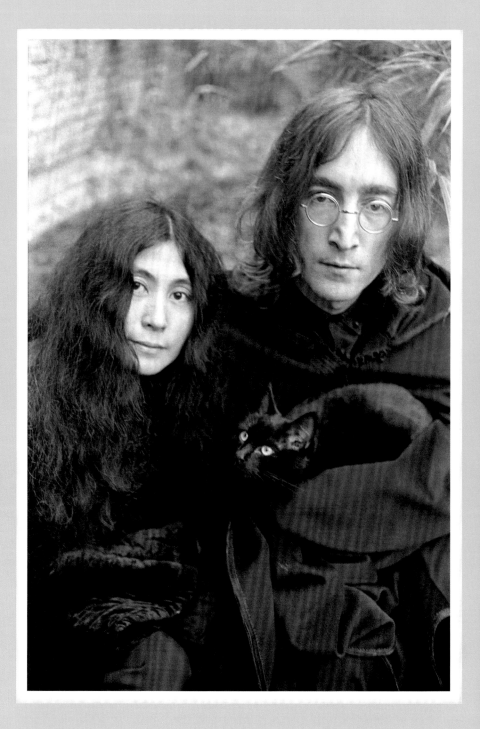

約翰 · 藍儂[1] JOHN LENNO (1940-1980) 與 小野洋子[2] YOKO ONO (1933-)

雖然大家最熟悉的是約翰 · 藍儂的音樂傳奇，但他也喜愛文學與視覺藝術。在組披頭四樂團之前，約翰 · 藍儂就讀於利物浦藝術學院（Liverpool College of Art），並且受到姨丈喬治 · 史密斯（George Smith）的鼓勵，創作素描與油畫。約翰 · 藍儂情感細膩，使他天生就是貓咪良伴。這位傳奇藝術家自年幼起便非常喜愛貓咪，他每天都騎腳踏車到伍爾頓[3]（Woolton）某家魚鋪花大錢買狗鱈（hake）餵他的寵物貓。藍儂很常畫貓，有幾張畫還出現在《作品中的西班牙人》[4]（A Spaniard in the Works）這本書中，裡面有他創作的無俚頭故事、詩與繪畫。他為兒子尚（Sean）所創作的圖畫書《真實的愛：為尚而畫》[5]（Real Love: The Drawings for Sean）中展露更多他對貓咪的愛。藍儂認識第二任妻子，也是前衛藝術家小野洋子之後，合作了一些作品，最有名的是他們的 Bed-In[6] 抗議活動。讓藍儂愛到入迷的貓咪有堤希（Tich）、提姆（Tim，從雪地救回來的流浪貓）、山姆（Sam）、咪咪（Mimi，為紀念阿姨而取的名字）、巴巴基（Babaghi）、耶穌（Jesus，藍儂曾經在受訪時說披頭四「比耶穌更受歡迎」，因此引起眾怒。這名字就是為了揶揄此事件而取的）、大調小調（Major and Minor），以及艾維斯[7]（Elvis，他最早養的貓，後來被發現是母貓）。藍儂和小野養了好幾隻貓：二隻漂亮的波斯貓莎莎（Shasha）和米恰（Micha）、艾莉絲（Alice，讓人難過的是她從藍儂和小野位於紐約達柯塔大樓[8]的高層公寓一扇沒關上的窗跳出去），還有巧若（Charo，藍儂喜歡對著她說：「巧若，你的臉好好笑喔！」）還有二隻名字很有趣的貓咪，白貓胡椒（Pepper）和黑貓鹽（Salt），證明這二位藝術家喜歡反傳統的淘氣。

1 約翰 · 藍儂（1940-1980），英國歌手、詞曲創作者，知名樂團披頭四（The Beatles）成員。
2 小野洋子（1933- ），日本藝術家、歌手。
3 利物浦南部郊區，居民普遍富有。
4 本書目前無中譯本，書名為譯者暫譯。
5 同前註。
6 約翰 · 藍儂與小野洋子於1969年新婚蜜月時於荷蘭阿姆斯特丹和加拿大蒙特婁的旅館房間接受記者們採訪，以表達反戰之訴求。反戰名曲Give Peace A Chance便是在蒙特婁的旅館房間內完成錄音的。
7 美國知名搖滾樂歌手「貓王」（1935-1977）之本名。
8 The Dakota位於曼哈頓上西城的公寓大樓。藍儂於1973搬入，1980年於此被槍殺。

路易斯‧韋恩* LOUIS WAIN (1860-1939)

維多利亞時期專畫貓咪的插畫家路易斯‧韋恩以其擬人化的貓而聞名，後來轉變為帶著萬花筒花樣的貓（被解讀為令人不安的迷幻）。這位畫家筆下異想天開的貓咪肖像被認為是為了安撫病中的妻子而畫，因她非常疼愛所飼養的貓彼得（Peter）。有次他這麼描述那隻受人疼愛的貓：「正確來說，是他開啟了我的職業生涯，我最初的努力是因他而始，也是因為他，我才能持續創作。」當韋恩的心理健康狀況急轉直下時（許多人猜測是因為弓漿蟲所引起的精神分裂），作品變得極端怪異，最後導致他被送往精神病院。這位藝術家早期所繪的貓輕鬆詼諧並帶著活潑歡騰的卡通風格，到了晚期變得充滿不安氛圍也幾乎無法辨識。然而，韋恩對貓咪的喜愛創造了傳奇，直至今日仍能感動人心。他是英國貓咪協會（UK's National Cat Club，協會的標章即由韋恩設計）的共同創辦人，並曾任主席，因此有許多人認為將大眾對貓咪的愛帶入家家戶戶中的正是韋恩。

* 路易斯‧韋恩（1860-1939），英國畫家。

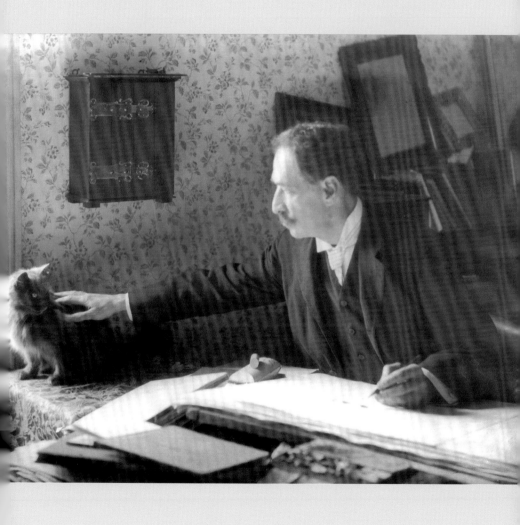

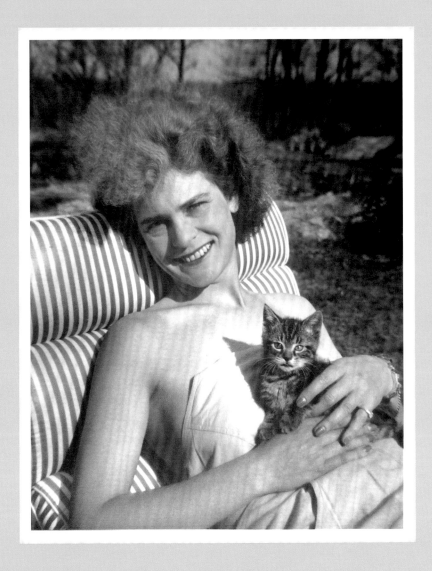

瑪格麗特·柏克─懷特
MARGARET BOURKEWHITE (1904-1971)

前衛紀實攝影師瑪格麗特·柏克─懷特是第一位女性戰地記者，也是《生活》*（Life）雜誌最初的攝影記者之一（她所拍攝的蒙大拿州佩克堡大壩（The Fort Peck Dam）是1936年創刊的《生活》雜誌第一期封面，使其增色不少）。和許多引領潮流的人一樣，她也是愛貓人士，經常被拍到正在逗貓玩的照片。

* 1936年由亨利·羅賓森·盧斯（Henry Robinson Luce）創刊，開啟美國的新聞攝影。原為週刊，1978年9月改為月刊。

林瓔* MAYA LIN (1959-)

麥克‧卡塔基斯（Michael Katakis）為地景藝術家與知名建築師林瓔拍下這張照片。林瓔最知名的作品為華盛頓特區（Washington D. C.）的越南退伍軍人紀念碑（Vietnam Veterans Memorial），此碑不受傳統設計之限，呈現莊嚴氛圍。設計這座紀念碑時，她跟她的貓咪一起在紐約的工作室過著安靜的生活。林成長於俄亥俄州（Ohio）東南部，在很小時就與動物往來密切。她花很多時間獨處，餵食每天到後院來拜訪的小動物們。她有次接受公共電視網（PBS）訪問時說：「我以前想當動物行為學家、想當獸醫，想做所有跟人類無關的事。即使到了現在，我對科學仍然很感興趣。而藝術是我的另一面。」林在2012年進行的計畫「甚麼消失了？」（*What is Missing?*）是一個以錄音、照片以及文字為特色的互動網站，這個網站的目的是追悼消失以及紀錄瀕危物種。

* 林瓔（1959-），華裔美籍建築師，出生於文化世家，民國初年重要建築師林徽因之姪女。畢業於耶魯大學，越南退伍軍人紀念碑為其在學期間之作品。以林瓔為題材所拍攝的紀錄片《強烈而清晰的洞察力》（Maya Lin: A Strong Clear Vision）獲1994年奧斯卡最佳紀錄片獎，並於公共電視網播映。

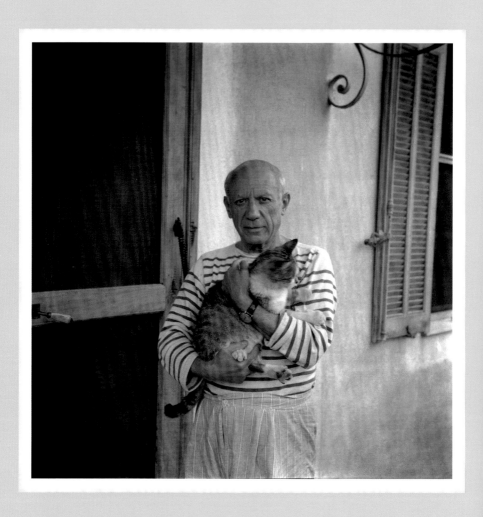

巴布羅・畢卡索 PABLO PICASSO (1881-1973)

因為擅於描繪野蠻與熱情——這二個詞也可以用來說明畢卡索的個人生活與感情關係——畢卡索深受推崇。他的溫柔展現於動物世界中。這位20世紀大師作品中的貓的地位，不亞於他藝術家生涯中所迷戀並描繪的女性。1904年到1909年期間，畢卡索住在巴黎蒙馬特（Montmarte）的洗滌船*（Le Bateau-Lavoir）——他在這裡創作了最受歡迎的作品之一〈亞維儂的少女〉（Les Demoiselles d'Avignon）。當時這位年輕的藝術家在街上發現一隻喵喵叫的暹羅貓，他們成為好友，並將其命名為咪嚕（Minou，法文貓咪之意）。1954年畢卡索72歲時，（為了和身上的條紋衫搭配）畢卡索抱著這隻虎斑貓，讓野獸派畫家卡洛斯・納德爾（Carlos Nadal）在法國瓦洛里（Vallauris）家中為他們拍了這張照片。納德爾發現只要畢卡索坐著，這隻貓就從來沒離開過他的大腿。

＊ 位於蒙馬特的一棟建築物，因為外型像法國洗衣婦的船，而有此名。20世紀初有一批藝術家承租此屋中的房間作為工作室，因此成為許多前衛藝術人士的聚會場所。

佩蒂・史密斯 PATTI SMITH (1946-)

佩蒂・史密斯於 1960 年代晚期與 1970 年代在紐約藝術圈推行的運動絕對是傳奇。她放棄在紐澤西（New Jersey）某所教育學院的學業，以及費城（Philadelphia）一家工廠的工作，帶著少數畫具，也沒多少盤纏，就這樣闖入紐約市。在偶然機緣下，和當時仍名不見經傳的攝影師羅伯・梅普索普（Robert Mapplethorpe）相識，開啟她人生新的篇章。這對情侶——後來成為終生的靈魂伴侶——一起奮鬥，創造了屬於他們的藝術。他們搬入切爾西飯店（Chelsea Hotel）1017 號房後，接觸到全新的世界，認識更多藝術家、星探、與周遭格格不入的人。史密斯將她的選集作為住宿抵押品，因此進入地下樂團偶像珍妮絲・賈普林（Janis Joplin）、哈利・埃佛雷特・史密斯（Harry Everett Smith）、威廉・布洛斯 William S. Burroughs）、愛倫・金斯堡（Allen Ginsberg），還有格瑞戈里・科索（Gregory Corso）等人之列。「龐克教母」持續以其畫作、相片、文章與音樂模糊各種形式界線。2010 年時，史密斯由普瑞特藝術學院（Pratt Institute）頒發榮譽藝術博士學位，她到紐約之後時常造訪普瑞特藝術學院的校園，這裡也是羅伯和其他朋友們所就讀的學校。在史密斯成名的過程中，喵喵繆斯們就像她的守護神般，出現在她的好幾張照片當中。在許多這位藝術家／歌手的訪談中，都會提到貓至少一次。以拍攝搖滾天王天后——諸如布魯斯・史普林斯汀（Bruce Springsteen）、珍妮絲・賈普林還有法蘭克・札帕（Frank Zappa）——聞名的藝術攝影師（fine art photographer）法蘭克・史蒂芬柯（Frank Stefanko）拍到史密斯開始在音樂界嶄露頭角那時期的照片，包括這張拍攝於 1974 年的照片，照片中是歌手和做白日夢的黑貓。在 2008 年的紀錄片《佩蒂・史密斯・搖滾・夢》（Patti Smith: Dream of Life）裡，史密斯為她的橘貓柔情演唱法布里奇歐・得・安德烈（Fabrizio De André）的〈愛情來來去去〉（Amore che vieni, amore che vai），共度美好時光。

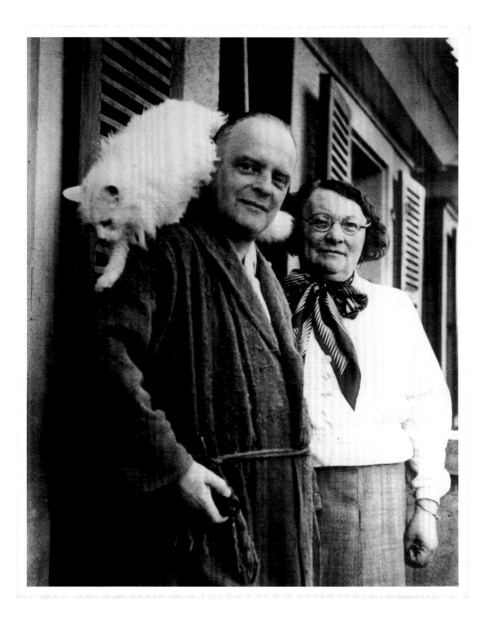

保羅·克利[1] PAUL KLEE (1879-1940) 與
莉莉·史頓普夫 LILY STUMPF (1876-1946)

歐洲現代主義多產的畫家，保羅 · 克利關於繪畫與眾不同的想法來自風趣且充滿玩興的自在感，這也許可由他以貓咪為主角的許多作品得證。例如1928年的油畫〈貓與鳥〉（Cat and Bird）。鮮豔多彩的貓以特寫畫面呈現，牠飢餓地盯著我們頭上的一隻鳥，傳達了牠的渴望。保羅的好幾幅畫作裡出現他養的貓，他也喜歡為牠們拍照。這張照片裡和他與鋼琴家妻子莉莉 · 史頓普夫[2]合照的白色長毛貓叫兵寶（Bimbo），是非常忠誠的夥伴，曾經出現在克利的作品中好幾次。克利養的其他貓咪還有叫做蜜絲（Mys）的深色長毛貓、虎斑貓福瑞茲（Fritzi），以及被他叫做努吉（Nuggi）的長毛貓。

1 保羅 · 克利（1879-1940），德裔瑞士籍畫家，出生於音樂世家，在慕尼黑美術學校學畫，後任教於包浩斯。克利認為繪畫不是說明書，而是情感的展現。他革新構圖與用色等傳統創作概念，利用符號所構成的語彙，超越抽象與具象的二元對立。
2 克利與史頓普夫於1906年結婚。

菲利浦·伯恩–瓊斯
PHILIP BURNE-JONES (1861-1926)

菲利浦·伯恩–瓊斯的父母親都是藝術家：愛德華·伯恩–瓊斯爵士（Sir Edward Burne-Jones），英國前拉斐爾派[1]（Pre-Raphaelite）畫家，與喬琪娜·麥當勞（Georgiana Macdonald）。雖然常被與出名的父親比較，他後來還是成為成功的畫家。小伯恩—瓊斯的作品在皇家藝術學院（Royal Academy）持續展出二十年，也是 1900 年巴黎沙龍[2]（the Paris Salon）的主要作品（當時展出的一幅父親肖像目前由國家肖像美術館[3]（National Portrait Gallery）收藏並展出）。世人對他印象最深刻的，就是他的肖像畫。其中包括亨利·詹姆斯[4]（Henry James）、喬治·佛瑞德里克·瓦次[5]（George Frederic Watts）、魯德雅德與凱莉·吉卜齡[6]夫妻（Rudyard and Carrie Kipling）是他著名模特兒中的幾位。還有 1897 年所繪的「吸血鬼」（The Vampire）更是眾人難忘之經典。這幅引起爭議的畫裡那位不死的女士看起來跟謠言拋棄菲利浦的前情人，女演員派翠克·坎蓓兒夫人非常相似[7]（Mrs. Patrick Campbell）。撇開病態的復仇不說，這位藝術家心中至少還有一隻漂亮的貓，就是我們在照片裡看到的這隻。老伯恩–瓊斯的畫作中曾出現過菲利浦和家中的貓，所以菲利浦愛貓一點也不怪。這位藝術家也寫了一本書，記錄他在美國旅遊一整年的見聞。當然，他為此書所繪的插圖中有隻貓沿著紐約的人行道奔跑。當描述「討厭匆忙與無止境的喧囂」時，他如此寫道：「就是這些貓像恍神似的，心事重重，好似約會遲到了一樣。究竟有誰會停下來對一隻美國貓說：『咪咪！咪咪！』」

1　1848年興起於英國的藝術團體／運動，反對當時的風格主義繪畫，主張回歸到15世紀義大利文藝復興初期的繪畫風格——以強烈色彩作畫，並繪出大量細節。
2　始於1667年法王路易十四舉辦的皇家繪畫雕塑學院院士作品展覽會，原為不定期展出，1737年起每年展出，1748年開始有作品評選制度，1887年改由再成立的法國藝術家協會主辦。不過後來前衛藝術家們選擇獨立辦展，並受到重視，沙龍的影響和聲譽日漸式微。
3　位於英國倫敦特拉法加廣場旁。
4　亨利·詹姆斯（1843-1916），美國作家，其小說《仕女圖》、《華盛頓廣場》於20世紀末被改編為電影。
5　喬治·佛瑞德里克·瓦次（1817-1904），英國象徵主義畫家。
6　魯德雅德·吉卜齡（1865-1936），英國詩人、小說家。
7　派翠克·坎蓓兒夫人（1865-1940），原名碧翠絲·史黛拉·譚納（Beatrice Stella Tanner），英國女演員，曾參與多齣歌劇演出。

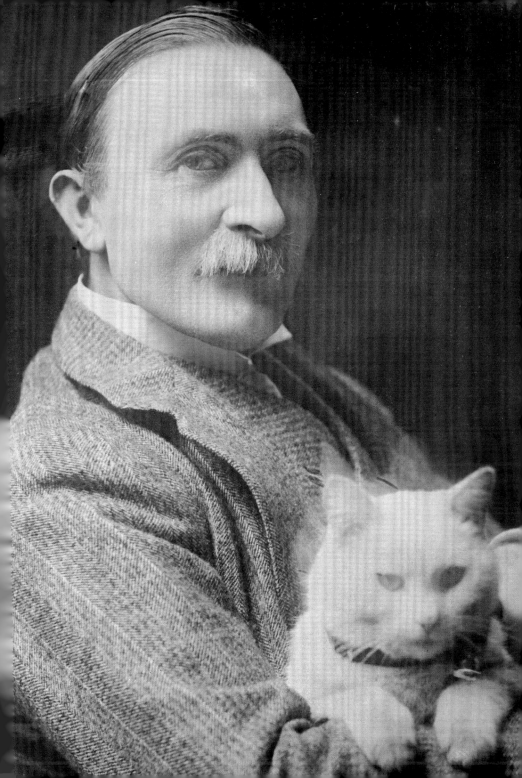

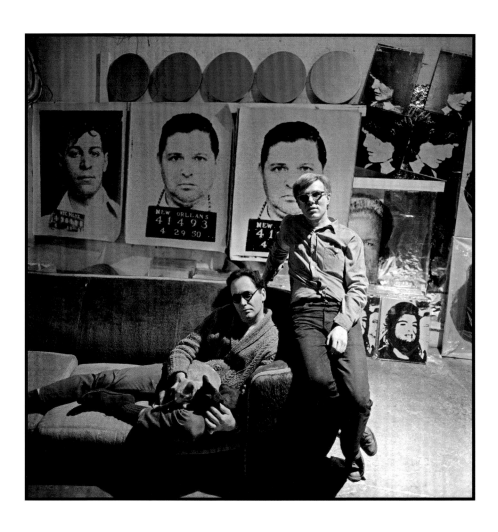

羅伯特·印第安納 ROBERT INDIANA
(1928-) 與 安迪·沃荷 ANDY WARHOL

普普藝術運動最知名的成員之一羅伯特·印第安納從安迪·沃荷在「工廠」舉辦的派對中因為害羞逃開，因此讓自己在那群菁英名流中顯得特別。原名羅伯特·克拉克（Robert Clark），出生於印第安納州（就是他改名後的姓）新堡（New Castle），很小的時候就被送往一座家庭農場。很多時候他都獨自一人，不過動物成為他的朋友，其中包括住在農場裡的貓。1950 年代抵達紐約之後，他繼續養貓當寵物。幾年後在偶然的機緣下，他在舊百老匯中央酒店（Broadway Central Hotel）聖亞德里安酒吧（St. Adrian's Bar）認識了同樣愛貓的安迪·沃荷。1963 年印第安納主演沃荷的電影《吃》（*Eat*），片中這位藝術家在位於蘇活區（SoHo）的公寓中吃了將近一小時蘑菇；這部電影不按時間順序剪輯。印第安納好奇的貓顯然也想加入演出陣容，所以擠進畫面裡，好似知情般地看著鏡頭，然後當著藝術家的臉咧嘴笑。

羅梅爾‧畢爾登
ROMARE BEARDEN (1911-1988)

羅梅爾‧畢爾登是前衛非裔美國藝術家、拼貼藝術大師，同時也是愛貓人士，為他的貓吉寶（Gippo）瘋狂。這隻虎斑貓很漂亮，從來沒錯過和主人合照的機會——他主人身為卡通畫家的名號也很響亮，曾為德國藝術家喬治‧格羅茲*（George Grosz）的門生。1968 年受訪時，畢爾登深情地說：「我認為吉寶是一隻很標緻的貓，他的條紋對稱，帶著灰色和棕色斑點。」「我們在林子裡發現他的。他內心仍有一點野貓性情，我們等了很長一段時間，大概是他 6~8 個月大的時候，才開始訓練他。但他現在很快樂。工作室其實是他的。」

* 喬治‧格羅茲（1893-1959），擅長以漫畫諷刺政治之腐敗與戰爭之殘忍。

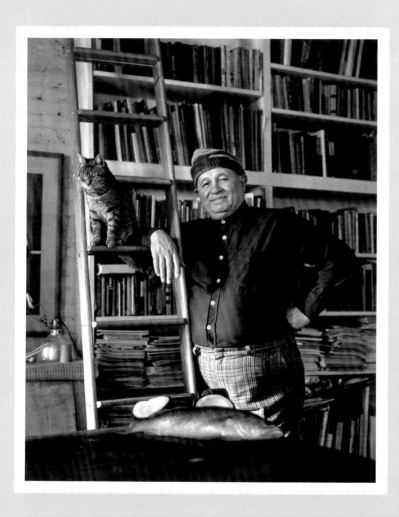

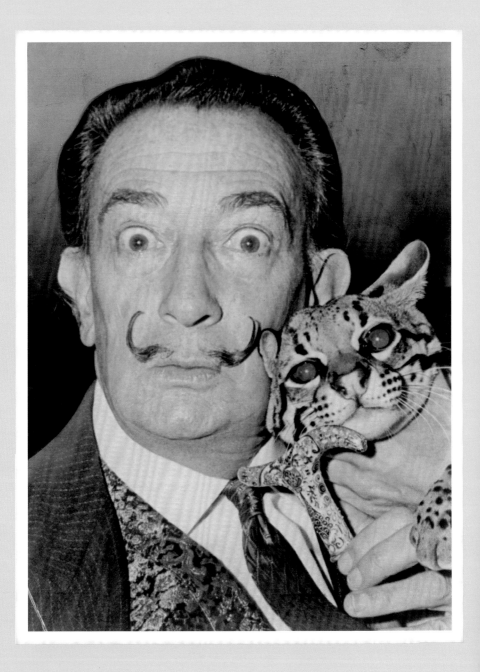

薩爾瓦多·達利
SALVADOR DALÍ (1904-1989)

不像我們一般人，非凡的超現實主義畫家薩爾瓦多·達利從來不滿足於照表操課或依循常規，他養了一隻來自哥倫比亞的虎貓*（ocelot）當寵物。雖然與家貓極相似，但牠有極強的領域觀，而且以兇狠聞名。達利珍愛的這隻虎貓被暱稱為八寶（Babou），過著極受尊寵的生活，包括搭乘法蘭西號（SS France）的奢華郵輪旅行、戴珠寶項圈、登艾菲爾塔（the Eiffel Tower）頂，還有精緻的晚餐。據說八寶曾經跟達利一起在曼哈頓的餐廳用餐，這隻高貴的貓就被圈繫在桌邊；具有異國風情的相貌驚擾了隔桌用餐的客人，但這位特異的藝術家向她保證八寶是隻普通的貓，只不過幫牠上了點色彩。在紐約時，八寶跟達利一起出席會議與大廳的簽名會，因此在高雅的聖瑞吉飯店（St. Regis Hotel）引起騷動。這隻花斑貓最愛在空的電視櫃裡睡覺，不過在達利西班牙家裡，牠偏愛在橄欖樹上打盹兒。當然，這種狀況只出現在牠沒在跟當地巷子裡的貓打交道時，或者沒在咬牠主人的襪子時（這顯然是牠最愛的消遣）。

* 又名「美洲豹貓」，為中南美洲的野生貓科動物。因其皮毛接近美洲豹，所以常遭獵捕，目前被列為瀕臨絕種的動物。

索爾·史坦伯格*
SAUL STEINBERG (1914-1999)

因為漫畫與插圖常使《紐約客》雜誌（New Yorker）增色不少（包括將近90期的封面），出生在羅馬尼亞的美國藝術家索爾·史坦伯格非常知名。他以線條畫創造了數以百計異想天開的、精細的貓。在卓著的職業生涯中，史坦伯格曾與一隻好奇的貓一起成為他的朋友與合作者亨利·卡提耶—布列松的模特兒。這件事非常出名：史坦伯格曾經在一份假造的幽默文件（哈，那些古靈精怪的藝術家）中「批准」卡提耶—布列松成為攝影師，但史坦伯格這張照片裡的貓顯然不需要經過允許，就可以審查拍照過程。

* 索爾·史坦伯格（1914-1999），美國插畫家、漫畫家。

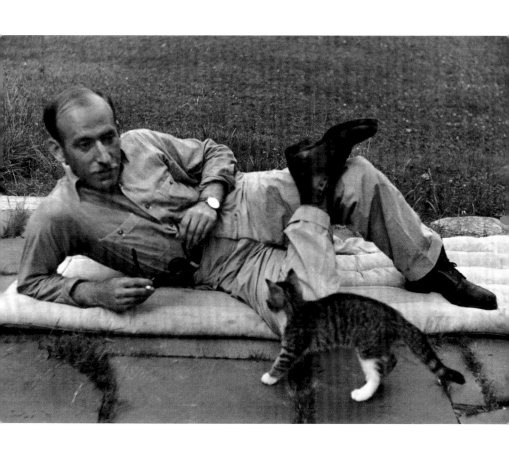

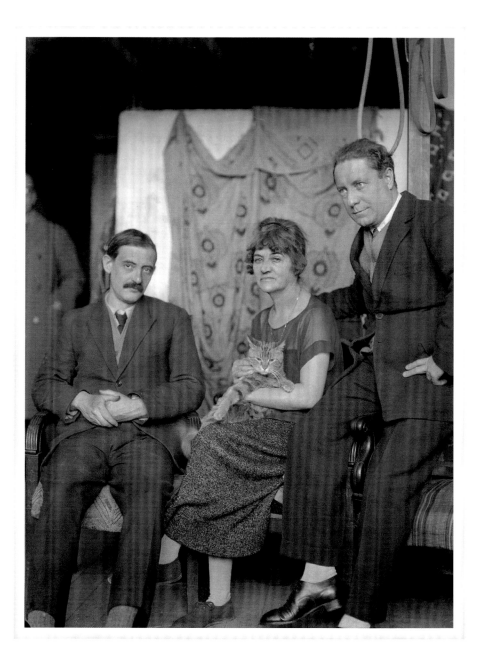

蘇珊娜·瓦拉東[1]
SUZANNE VALADON (1865-1938)
莫里斯·尤特里羅[2]
MAURICE UTRILLO (1883-1995)
安德烈·烏特[3] ANDRÉ UTTER (1886-1946)

任何夠幸運，可以跟 19 世紀法國藝術家蘇珊娜·瓦拉東當朋友的貓，都注定能展開一場奇遇。瓦拉東原來是馬戲團的雜技演員，後來成為第一位進入法國國家美術協會（Société Nationale des Beaux-Arts）的女性畫家。剛進入藝術圈時，她是受許多知名藝術家重視的模特兒，像是土魯斯·羅特列克[4]（Toulouse-Lautrec）、雷諾瓦（Renoir）、皮埃爾·賽西勒·德·夏凡納[5]（Pierre-Cécile de Chavannes），以及後來與她妹妹結婚的畫家安德烈·烏特。受到愛德加·竇加[7]（Edgar Degas）等朋友的鼓勵，瓦拉東開始嘗試繪畫，進入藝術世界。她的畫作以女裸體聞名，這是當時大部分女性藝術家逃避的主題。她色彩鮮豔的靜物畫、肖像與室內畫中經常出現貓。有好幾隻貓長期以來都住在她的工作室裡，這位隨心所欲的藝術家以她最精緻的時尚品味為牠們打造睡床。她的貓咪們每周五奢華地享用魚子醬，而且有德國牧羊犬和山羊陪伴（她會讓山羊吃掉不滿意的畫作）。瓦拉東的故事可以證明這家貓對貓咪的愛。這位由自由不羈的模特兒變成肖像畫家的女人，在兒子莫里斯·尤特里羅還很小時，就循循善誘地讓他也深深愛上貓咪。畫家愛貓，與他筆下具有神秘美感的都市景象——主要是 20 世紀初期的蒙馬特（Montmartre）——搭配無間。

1 蘇珊娜·瓦拉東（1865-1938），法國畫家，原為模特兒。裸女為其作品常見主題，所繪人體輪廓粗重、用色大膽艷麗。
2 莫里斯·尤特里羅（1883-1995），法國法家，蘇珊·瓦拉東之子。
3 安德烈·烏特（1886-1946），法國畫家。
4 土魯斯·羅特列克（1864-1901），法國藝術家，近代海報設計先驅。除印象派繪畫外，其創作亦受日本浮世繪影響。善長人物畫，畫中主角多為社會中下階層人物，展現社會風貌並針砭現實。
5 雷諾瓦（1841-1919），法國畫家，印象派領導人物之一。
6 皮埃爾·皮維·德·夏凡納（1824-1898），法國藝術家，象徵主義繪畫大師，國家美術協會共同創辦人。
7 愛德加·竇加（1834-1917），法國印象派畫家。

藤田嗣治[1]
TSUGUHARU FOUJITA (1886-1966)

如果不是漂亮女子與貓的畫作獲得讚賞，生活可能沒這麼如意。藤田嗣治以西方油畫技法（20 世紀初期畫家所使用的獨特方法）所創作的版畫與日式風格畫作，充滿美感魅力。居於活潑的蒙帕納斯（Montparnasse）文化圈的中心地位，藤田的怪誕吸引胡安‧格里斯[2]（Juan Gris）、巴布羅‧畢卡索以及亨利‧馬諦斯等主流藝術家的目光。這位特異的畫家是無人可比擬的，他的髮型模仿埃及雕像、穿著長袍、手腕上是手錶刺青，有時甚至以燈罩為帽子。然而，藤田畫作中，以優雅蜿蜒的線條所繪的貓，就是讓人移不開目光。

1 藤田嗣治（1886-1968），日本畫家，出生於東京，後歸化法國，是巴黎畫派的代表人物。
2 胡安‧格里斯（1887-1927），出生於西班牙，但在巴黎生活和工作的立體派畫家與雕塑家。

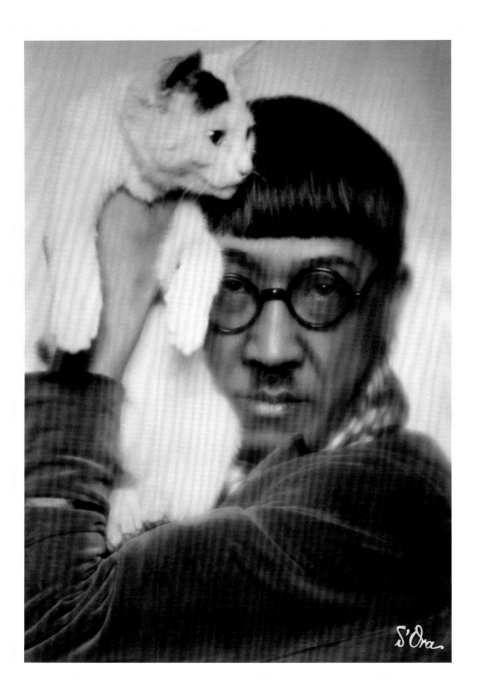

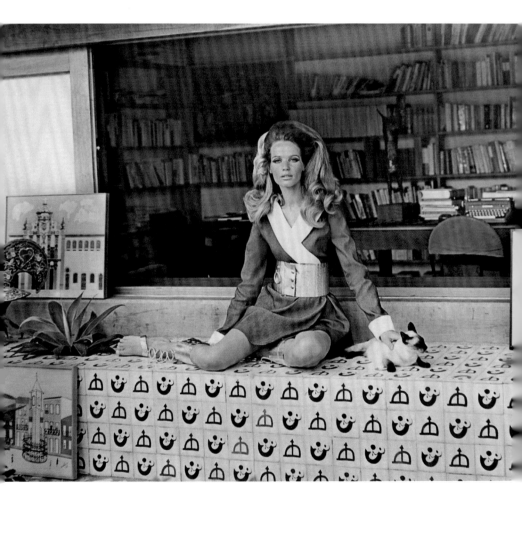

薇露希卡[1] VERUSCHKA (1939-)

享有世界第一超模之稱，前衛的人體彩繪藝術家（她曾與薩爾瓦多‧達利合作），以及好萊塢受歡迎的人物，薇露希卡渾身散發 60 年代的性感。曾在米開朗基羅‧安東尼奧尼[2]（Michelangelo Antonioni）1966 年的電影《春光乍洩》[3]（Blow-Up）中客串五分鐘，鞏固她的名流地位；更在與《Vogue》雜誌合作期間，成為流行文化指標。她引人注目的名字與優雅的氣質、貓一般的輪廓，經常出現在具有異國風情的場景中──最有名的是 1967 年由威廉‧克萊因[4]（William Klein）掌鏡，為《Vogue》所拍攝的照片中和一隻獵豹合作。1975 年自模特兒屆退休後，薇露希卡開始和藝術家赫加‧特魯茲（Holger Trülzsch）合作一系列概念性肖像照片，薇露希卡以身體彩繪出現在這些照片中。薇露希卡愛貓眾人皆知，並且會在世界旅遊時照顧都市裡的流浪貓。

1 薇露希卡（1939- ），德國名模，本名 Veruschka von Lehndorff。
2 米開朗基羅‧安東尼奧尼（1912-2007），義大利電影導演。
3 此為安東尼奧尼的第一部電影，獲第 20 屆坎城影展最高榮譽金棕櫚獎。
4 威廉‧克萊因（1928- ），美國攝影師、導演，活躍於法國。

汪達‧佳谷[1] WANDA GÁG (1893-1946)

汪達‧佳谷的開拓性作品《一百萬隻貓》[2]（Millions of Cats），書中以民俗畫風伴隨著讓孩子入迷的故事，成為童書經典；它同時是第一本以跨頁插圖出版的圖畫書。這本獲得1929年紐伯瑞獎（The Newbery Medal for Best Children's Book）銀牌獎的童書，講述一對想養貓的老夫妻，他們得從「好幾百隻貓、好幾千隻貓、好幾百萬隻貓、好幾十億隻貓」中選出一隻來愛（根本是不可能的任務!)。離開紐約格林威治村（Greenwich Village）成功的商業藝術生涯（她在這裡有許多知名的朋友，像是喬治‧歐姬芙）之後，她前往康乃狄克州（Connecticut）的獨立農莊工作室與紐澤西（New Jersey）鄉下，佳谷花許多時間與貓為伴，並獲得撫慰。

1 汪達‧佳谷（1893-1946），美國圖畫書作家、插畫家，作品曾獲得紐伯瑞獎與凱迪克獎（The Caldecott Medal）。

2 本書初版於1928年，除獲1929年紐伯瑞獎銀獎外，亦入選為紐約公共圖書館（New York Public Library）「每個人都應該知道的100種圖畫書」（100 Picture Books Everyone Should Know），被譽為「美國第一本真正具有意義的圖畫書」。中文版由林真美翻譯，遠流出版事業股份有限公司於1997年出版。

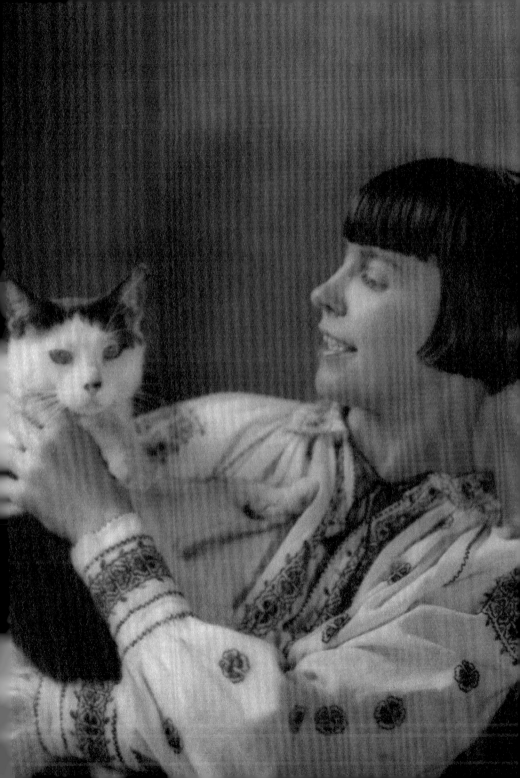

威廉・布洛斯[1] WILLIAM S. BURROUGHS

威廉・布洛斯孤高的外表與惡名，在面對貓咪時卻似乎和緩了。這位畫家與文學巨匠把他們看作自己的「通靈之友」（psychic companions）。布洛斯是在1980年代搬到堪薩斯州（Kansas）勞倫斯（Lawrence）的一棟面湖平房後開始愛上貓的。他在那裏收養了好幾隻流浪貓。俄羅斯藍貓勞斯基（Ruski）是第一隻，他長得超帥；甜薑（Sweet Ginger）生了一窩小橘貓，其中有一隻卡莉蔻・珍（Calico Jane，為紀念作家珍・伯爾斯（Jane Bowles）而命名）。布洛斯十分鍾愛黑貓弗萊徹（Fletch），但這隻貓討厭陌生人。當弗列區開始發福，這位作家把他比為奧森・威爾斯（Orson Welles）。備受寵愛的斯普納（Spooner）總是跟在布洛斯腳邊；珊淑（Senshu，灰色斑紋小母貓）和她媽媽慕提（Mutie）伴著布洛斯直到過世。赫瑞修（Horatio）、愛製造麻煩的愛德（Ed）、溫皮（Wimpy），還有其他許多貓咪，都是布洛斯的戰友。「我學到很多。我學會同情，我從我的貓身上學到一切，因為貓咪是你的鏡像。它們真的是。」布洛斯在人生最後的訪談之一中這麼說。布洛斯的自傳體小說《貓之內心》（*The Cat Inside*）裡，流露他對貓真摯的情意。就在1997年過世前幾天，布洛斯在日記上寫下這段話，表達他對貓咪深刻的愛：

聰明才智或經驗不可能足以應付一切，任何天殺的一切。沒有聖杯、沒有大徹大悟、沒有最終手段。只有衝突。唯一能解決衝突的是愛，就像我對弗萊徹、勞斯基、斯普納和卡莉蔻的愛。純粹的愛。現在與過去，我對貓的情感是甚麼？愛？愛是甚麼？愛，是最天然的止痛藥。

1 威廉・布洛斯（1914-1997），美國垮世代教父，作家、社會評論者，是第一位探討同志議題與毒品文化的作家。最知名作品為第三部小說《裸體午餐》（*Naked Lunch*），為《時代周刊》百大英文小說。中文版由何穎怡翻譯，商周文化於2009年出版。

2 珍・伯爾斯（1917-1973），美國作家，目前在台灣的中文譯作有由林佳瑄翻譯、行人文化於2007年出版之《二位嚴肅的女人》（*Two Serious Ladies*）。

3 奧森・威爾斯（1915-1985），美國演員、電影導演。

參考書目

"Aradia, Or Gospel of the Witches," *Wikipedia*, last modified December 26, 2013.
http://en.wikipedia.org/wiki/Aradia,_or_the_Gospel_of_the_Witches.

Bockris, Victor. *Calling Dr. Burroughs—The Last Interview I Will Ever Do*.
Thouars, France: Interzone Editions, 2010. www.interpc.fr/mapage/westernlands/dr-burroughs.html.

Bossone, Andrew. "Photos: Queen's Cat Goddess Temple Found in Egypt." *National Geographic Daily News* (January 21, 2010). http://news.nationalgeographic.com/news/2010/01/photogalleries/100121-cat-temple-egypt-pictures/#/bastet-feline-statue-egypt_12139_600x450.jpg.

Brown, Emma, and Henry Geldzahler. "New Again: Jean-Michel Basquiat."
Interview (January, 1983). www.interviewmagazine.com/art/new-again-jean-michel-basquiat-/#_.

Burne-Jones, Philip. *Dollars and Democracy*. New York: D. Appleton & Company, 1904. http://archive.org/details/dollarsanddemoc00bartgoog.

Burroughs, William S. *Last Words: The Final Journals of William S. Burroughs*.
Editor James Grauerholz. New York: Grove Press, 2000. http://books.google.com/books/about/Last_Words.html?id=rbJvbXXvYUgC.

Csikszentmihalyi, Mihaly. "The Creative Personality." *Psychology Today* (July 1, 1996). Excerpt in *Creativity: The Work and Lives of 91 Eminent People*, New York: Harper Collins, 1996. Last reviewed June 13, 2011. www.psychologytoday.com/articles/199607/the-creative-personality.

Eppendorfer, Hans. "Herbert Tobias biography." www.herberttobias.com/bio.html.

Friend, David. "Cartier-Bresson's Decisive Moment." *Digitalist Journalist* (December, 2004). http://digitaljournalist.org/issue0412/friend.html.

Gosling, Samuel D., Carson J. Sandy, and Jeff Potter. "Personalities of Self-Identified 'Dog People' and 'Cat People'."
Anthrozoös 23, no. 3 (2010): 213–222. doi:10.2752/175303710X12750451258850.

"Jane Bown: Eye to Eye," *The Observer, Special Reports,* accessed January 2, 2014.
http://observer.theguardian.com/special_report/gallery1/0,,212485,00.html.

"Louis Wain," *Wikipedia*, last modified November 5, 2013. http://en.wikipedia.org/wiki/Louis_Wain.

Maya Lin, interview with Bill Moyers, *Becoming American: The Chinese Experience*, "Personal Journeys," Public Affairs Television, Inc., 2003. www.pbs.org/becoming american/ap_pjourneys_transcript5.html.

"Miss Amelia Van Buren," *Wikipedia*, last modified December 11, 2012. http://en.wikipedia.org/wiki/Miss_Amelia_Van_Buren.

Ono, Yoko. "The Tea Maker." *The New York Times* (December 7, 2010, accessed April 29, 2014). www.nytimes.com/2010/12/08/opinion/08ono.html.

Rewald, Sabine, and William Slattery Lieberman. *Twentieth Century Modern Masters: The Jacques and Natasha Gelman Collection*. New York: The Metropolitan Museum of Art, 1989. http://books.google.com books?id=0RMoLtRjhggC&printsec=frontcover#v=onepage&q&f=false.

Romare Bearden, interview by Henri Ghent, *Archives of American Art,* Smithsonian Institution, June 29, 1968. www.aaa.si.edu/collections/interviews/oral-history-interview-romare-bearden-11481.

Weiwei, Ai. *Ai Weiwei's Blog: Writings, Interviews, and Digital Rants, 2006–2009*. MIT Press: Cambridge: MIT Press, 2011. http://books.google.com/books?id=rQbGvUA6XKoC&printsec=frontcover&vq=cats#v=onepage&q=cats&f=false.

圖片來源

Page 13: Agnes Varda/Photograph by Didier Doussin; used by permission
Page 14: Ai Weiwei/© Matthew Niederhauser/INSTITUTE
Page 17: Albert Dubout/Albert Dubout and cat/Photo by Jean Dubout; used by permission
Page 18: Amelia Van Buren/Attributed to Thomas Eakins Platinum print, Late 1880s? Sheet: 3 $\frac{3}{8}$ x 5 $\frac{3}{8}$ inches (8.6 x 13.7 cm) Philadelphia Museum of Art: Gift of Seymour Adelman, 1968
Page 21: Andy Warhol 1/© 2014 The Andy Warhol Foundation for the Visual Arts, Inc. / Artists Rights Society (ARS), New York
Page 22: Arthur Rackham/Image courtesy of the Clarke Historical Library, Central Michigan University
Page 25: Balthus/© Martine Franck/Magnum Photos
Page 26: Brian Eno/Photo by Ian Dickson/Redferns
Page 29: Claude Cahun/Photo courtesy of the Jersey Heritage Museum
Page 30: Diego Giacometti/© Martine Franck/Magnum Photos
Page 33: Edward Gorey/Photo by Eleanor Garvey; used by permission.
Page 34: Edward Weston/Photo by Berko/Pix Inc./Time Life Pictures/Getty Images
Page 37: Enki Bilal/© Christopher Anderson/Magnum Photos
Page 38: Erica Macdonald /2 $\frac{1}{4}$ inch square film negative, 20 March 1947; Bequeathed by Marie Anita Gay (née Arnheim), 2003. © National Portrait Gallery, London
Page 41: Florence Henri/Courtesy Archive Florence Henri/Martini & Ronchetti, Genoa
Page 42: Frank Stella/Photo by Michael Tighe/Hulton Archive/Getty Images
Page 45: Frida Kahlo/Frida Kahlo with Fulang Chang, ca. 1938; photo by Florence Arquin. Image used by permission of the Museos Diego Rivera-Anahuacalli y Frida Kahlo, Mexico City.
Page 46: Georges Malkine/© Man Ray Trust/Artists Rights Society (ARS), NY/ADAGP, Paris 2014
Page 49: Georgia O'Keeffe/Photograph by John Candelario. Courtesy Palace of the Governors Photo Archives (NMHM/DCA), 165660
Page 50: Grandma Moses/Photo by W. Eugene Smith/Time & Life Pictures/Getty Images
Page 53: Gustav Klimt/Photo by Imagno/Getty Images
Page 54: Helmut Newton/Athol SHMITH Australian 1914–1990/Portrait of Helmut Newton c.1957/gelatin silver photograph/36.7 x 29.3 cm/National Gallery of Victoria, Melbourne/ Purchased through The Art Foundation of Victoria with the assistance of The Ian Potter Foundation, Governor, 1989; photo © Artnet Trust T/A Kalli Rolfe Contemporary Art
Page 57: Henri Cartier-Bresson/Henri Cartier-Bresson/Magnum Photos
Page 58: Henri Matisse/© Robert Capa © International Center of Photography/Magnum Photos
Page 61: Herbert Tobias/Photograph by Peter Fuerst; © 2014 Artists Rights Society (ARS), New York / VG Bild-Kunst, Bonn
Page 62: Herman Hesse/Herman Hesse and cat/Martin Hesse/Suhrkamp Verlag.
Page 65: Villon, Duchamp, Duchamp-Villon/© RA/Lebrecht Music & Arts
Page 66: Jean Cocteau/© Guardian News & Media Ltd 2007
Page 69: Jean-Michel Basquiat/Jean-Michel Basquiat, 1982./ Photograph by James VanDerZee, copyright © Donna Mussenden VanDerZee
Page 70: Jim Henson/Courtesy of The Jim Henson Company Archives
Page 73: John Cage/Courtesy of the John Cage Trust
Page 74: John Lennon/Photo by Ethan Russell ©Yoko Ono
Page 77: Louis Wain/Photo by Ernest H. Mills/Getty Images
Page 78: Margaret Bourke-White/Photo by Alfred Eisenstaedt/Pix Inc./Time & Life Pictures/Getty Images
Page 81: Maya Lin/© Michael Katakis/The British Library
Page 82: Pablo Picasso/Photograph by Carlos Nadal, 1960; © 2014 Estate of Pablo Picasso/Artists Rights Society (ARS), New York
Page 85: Patti Smith/Photo © Frank Stefanko
Page 86: Paul Klee/Photo: Fee Meisel Zentrum Paul Klee, Bern, Klee Family Donation; used by permission of the Paul Klee Museum
Page 89: Philip Burne-Jones/Photo by Bain News Service, no date listed; image courtesy of the Library of Congress
Page 90: Robert Indiana/© Bruce Davidson/Magnum Photos
Page 93: Romare Bearden/Used by permission from the estate of Romare [now Nanette] Bearden, courtesy of Romare Bearden Foundation, New York; photo courtesy of the National Gallery of Art. Art © Romare Bearden Foundation/Licensed by VAGA, New York, NY
Page 94 and cover: Salvador Dalí/World Telegram & Sun photo by Roger Higgins; image courtesy of the Library of Congress
Page 97: Saul Steinberg/© Henri Cartier-Bresson/Magnum Photos
Page 98: Suzanne Valadon/Photo by Martinie/Roger Viollet/Getty Images
Page 101: Tsuguharu Foujita/© TopFoto / The Image Works
Page 102: Veruschka/Rubartelli/Vogue; © Conde Nast
Page 105: Wanda Gág/Photographer unknown; photo used by permission of the Minnesota Historical Society
Page 106: William S. Burroughs/Photo by Richard Gwin; used with permission

謝 辭

我要向記事報出版社（Chronicle Books）的所有人致上最深的謝意，尤其是布莉姬・華森・潘恩（Bridget Watson Payne）與凱特琳・柯克派屈克（Caitlin Kirkpatrick）。謝謝克麗絲・艾希利（Kris Ashley）與珍・休斯（Jan Hughes）協助這個計畫；吉姆・亨森公司（Jim Henson Company）的吉兒・彼得森（Jill Peterson）、雪若・亨森（Cheryl Henson）與麗莎・亨森（Lisa Henson）；約翰・凱吉信託基金會（John Cage Trust）的執行長蘿拉・昆恩（Laura Kuhn）；樫製片公司（Ciné-Tamaris）的安涅絲・華達（Agnès Varda）與范妮・羅迪希爾（Fanny Lautissier）；喬奇斯與麥可・馬諦斯（Georges and Michael Matisse）、福克・麥克斯（Volker Michels）、羅尼・戴爾（Rodney Dale）、朵娜・范・德・齊（Donna Van Der Zee）；最後，要感謝我的家人，讓我愛上並懂得尊重動物（與人類）。